Kunst am Gemeinde-Bau

Eine Zusammenarbeit
zwischen Kunststudierenden
der Universität für
angewandte Kunst Wien
und Studierenden der
Zeitgeschichte an der
Universität Wien
2019–2021

Edition Angewandte – Buchreihe der
Universität für angewandte Kunst Wien
Herausgegeben von Gerald Bast, Rektor

*edition:*ˈʌngewʌndtə

Universität für angewandte Kunst Wien
University of Applied Arts Vienna

Kunst am Gemeinde-Bau

Ein Projekt für den Franz-Novy-Hof in Wien

Jan Svenungsson
Flora Zimmeter
Hrsg.

Birkhäuser
Basel

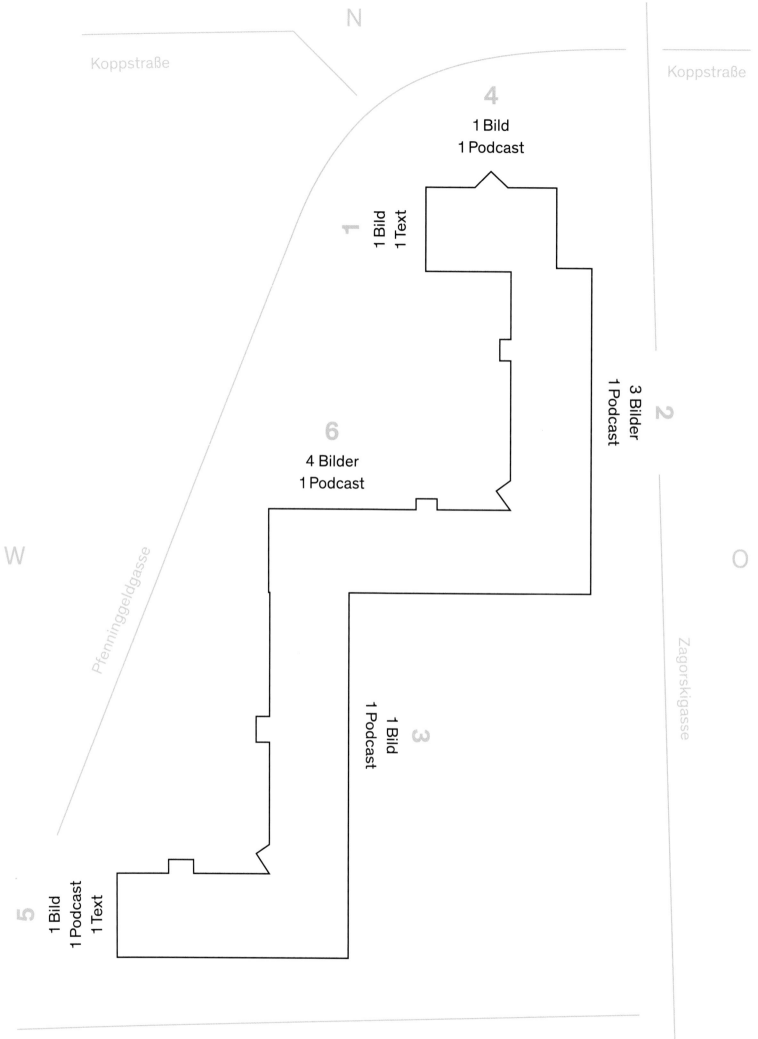

N

S

W

O

Koppstraße

Koppstraße

Herbststraße

Pfenninggeldgasse

Zagorskigasse

4
1 Bild
1 Podcast

1
1 Bild
1 Text

2
3 Bilder
1 Podcast

6
4 Bilder
1 Podcast

3
1 Bild
1 Podcast

5
1 Bild
1 Podcast
1 Text

Vorwort

Die Idee zu dieser interdisziplinären Zusammen-
arbeit zwischen Studierenden der Universität
für angewandte Kunst Wien und dem Institut für
Zeitgeschichte der Universität Wien hatte der
Kärntner Baumeister und Unternehmer Gerhard
Glantschnig. Seine Firma gplusg Bau sanier-
te einen Wiener Gemeindebau aus den frühen
1950er-Jahren, und Herr Glantschnig hatte die
Idee, die Bauschutznetze vor den Gerüsten als
Fläche für Kunst- und Zeitgeschichtsprojek-
te zu nützen. Seine Initiative sollte Anlass für ein
besonderes Kooperationsprojekt werden.
Er sprach mit Oliver Rathkolb, dem Vorstand
des Instituts für Zeitgeschichte an der Uni-
versität Wien. Dieser wiederum kontaktierte Jan
Svenungsson, der die Abteilung für Grafik und
Druckgrafik an der Universität für angewandte
Kunst Wien leitet. Die Vorstellung war: Interes-
sierte Studierende beider Universitäten sollen
sich mit dem Thema Wohnen im Gemeinde-
bau beschäftigen und ihre Auseinandersetzun-
gen und Interpretationen am Ort der Sanie-
rung öffentlich machen. Von der Universität Wien
kam Linda Erker mit ins Team und von der
Angewandten Flora Zimmeter. Was dann folgte,
war ein gemeinsames künstlerisch-zeithisto-
risches Abenteuer und ließ das Ergebnis des
Projekts anders als erwartet aussehen.

Jan Svenungsson
Flora Zimmeter
Universität für angewandte Kunst Wien,
Abteilung für Grafik und Druckgrafik

Oliver Rathkolb
Linda Erker
Universität Wien,
Institut für Zeitgeschichte

Jan Svenungsson

Kunst und Geschichte

Hätte ich vor 150 Jahren Kunst unterrichtet, wäre es Routine gewesen, dass meine Studierenden sich mit historischen Themen beschäftigen müssen. Je mehr mit Mythen vermischt, desto besser. Malereien wurden als präzise Übersetzungen narrativer Sujets verstanden, bei denen der gebildete Betrachter und die Betrachterin in der Lage sein würde, jedes Detail zu entziffern. Es sollte keinerlei Zweifel darüber geben, welches Verständnis des Bildes richtig war und welches nicht.

Mit dem Durchbruch der Moderne verlagerte sich der Fokus von der Annahme, dass eine literarische Botschaft vermittelt und kontrolliert werden kann, hin zu dem Verständnis, dass das, was zu sehen ist, der primäre Inhalt eines Kunstwerks ist. Später tauchten Ansätze auf, die die Bedeutung des Visuellen zugunsten anderer Ideen leugneten. Die Art von Historienmalerei, die einst an den Kunstakademien gang und gäbe war, ist heute nur in der Propaganda gewisser Diktaturen zu finden. Wenn man einmal akzeptiert hat, dass ein Kunstwerk etwas Eigenständiges ist, erlaubt man auch, dass die Verbindung zwischen Intention und Wirkung nicht unmittelbar greifbar sein muss. Kunstwerke lassen sich schwer steuern – was nicht verhindert, dass viele es versuchen. Dennoch können sie unserer angeborenen Tendenz, alle visuellen Erscheinungen ständig als Information zu verarbeiten, nicht entkommen. Man wird immer wieder darüber reflektieren: Welche Art von Information (oder Botschaft) kann in einem Kunstwerk enthalten sein?

Wenn ich ein Bild betrachte, fast automatisch kommt mir die Frage: „Was hat es zu bedeuten?" Trotzdem ist mir bewusst, dass jede Schlussfolgerung, die ich aus dem Betrachten eines Bildes ziehe, auch davon abhängt, was ich selbst auf das Bild gedanklich projiziere. Dem Kunstwerk gehört seine Bedeutung nicht. Wer es erschaffen hat, ist auch nicht mehr in der Lage, es zu kontrollieren.

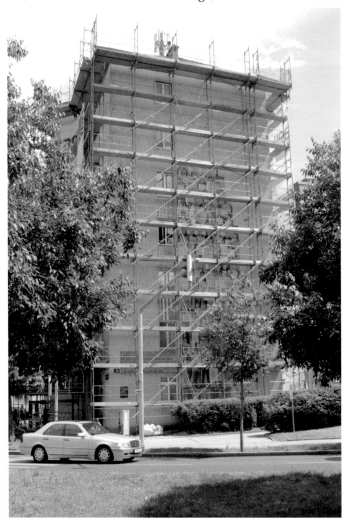

Das große Mosaik von Rudolf Schatz, hinter dem Gerüst im Juli 2020.

Probedrucke 1:1
(Details) von Bildern
zu den Stationen 3,
2 und 4.

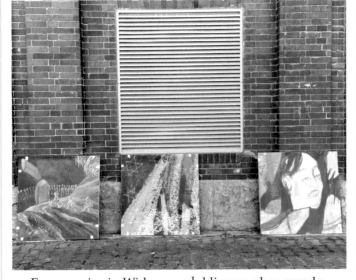

Besichtigung
vor Ort. Kurz vor
dem Lockdown
Anfang März 2020.

Es mag wie ein Widerspruch klingen, aber gerade wegen solcher Gedanken fand ich es so spannend, als Oliver Rathkolb und Gerhard Glantschnig mir die Idee der Zusammenarbeit präsentierten. Das Ziel war es, die Ergebnisse unserer gemeinsamen Arbeit an einem Wiener Gemeindebau zu installieren, während dieser renoviert wird, sichtbar und zugänglich für alle Passant:innen. Die Bewohner:innen des Franz-Novy-Hofes in Ottakring, viele von ihnen mit Migrationshintergrund, würden während der Arbeiten immer noch im Gebäude wohnen, während ein mit Stoff bespanntes Gerüst das Gebäude umgibt. Die Gerüstplanen sollten unsere Leinwand werden. Im Frühjahr 2019 trafen wir uns alle zum ersten Mal. Der Plan war eindeutig: Es wurde beschlossen, dass im Herbst desselben Jahres die Studierenden der Zeitgeschichte zu verschiedenen Themen rund um die Vergangenheit und Gegenwart des Wiener Gemeindebaus recherchieren und Seminararbeiten schreiben oder Podcasts produzieren würden. Im darauffolgenden Semester, im Frühjahr 2020, würde eine Gruppe Kunststudierender aus meiner Klasse eine Auswahl aus diesen Auseinandersetzungen aus zeithistorischer Perspektive treffen und Bilder dazu anfertigen.

Die Bilder würden danach digital in sehr großem Format auf die Gerüstplanen gedruckt werden. Um die Verbindung zwischen dem Bild und der Forschung herzustellen, würde ein großer QR-Code neben jedem Bild angezeigt werden. Darüber könnten die Passant:innen mit ihren Smartphones auf eine Zusammenfassung des relevanten Textes oder Podcasts zugreifen, mit einem weiterführenden Link zu dessen Vollversion.

Historiker:innen erforschen die Vergangenheit und Künstler:innen tun das auch.

Kein künstlerischer Ausdruck ist jemals völlig neu, er wird immer Aspekte oder Fragmente von bereits Gesehenem enthalten. Andererseits gibt es in der heutigen Kunstlandschaft keine Grenzen für die Art der Visualität, die verwendet werden kann. Das ist Freiheit und Problem zugleich. Du kannst deine Kunst machen, wie du willst, solange du in der Lage bist, Aufmerksamkeit für sie zu gewinnen. Im Gegensatz dazu müssen sich die Zeitgeschichtestudierenden noch an bestimmte generalisierte Regeln halten, wenn sie mit ihrem Material arbeiten.

Ohne Regeln gäbe es in der akademischen Forschung ein Glaubwürdigkeitsproblem. Das war ein Teil des Reizes unseres Experiments: Was kommt heraus, wenn so unterschiedliche Voraussetzungen aufeinander treffen und sich überschneiden?

Wer Kunst für den öffentlichen Raum plant, spricht ein Publikum an, welches in seinem Alltag ohne Vorbereitung und eigene Initiative auf die Kunst stößt. Es ist anders, als wenn man für Ausstellungen in Galerien oder Museen arbeitet. Außerhalb des anerkannten Kunstraums hast du (noch) weniger Kontrolle darüber, wie deine Arbeit verstanden wird, als innerhalb. Im öffentlichen Raum geht es meistens um zufällige Betrachter:innen. Wie erziele ich ihre Aufmerksamkeit? Mit Provokationen? Wie balanciere ich meinen Wunsch, eine starke Wirkung zu erzielen, mit dem Wunsch der Anwohner:innen, nicht gestört zu werden? Überlegungen, die im geschützten Raum als unschöne Kompromisse gesehen werden, können hier eine andere Wertigkeit haben. Eine Triggerwarnung kann es nicht geben, wenn ein Bild in großem Format hoch oben an einer Gebäudefassade zu sehen ist. Ist das gut oder schlecht? Was sollen wir von Kunst im öffentlichen Raum erwarten?

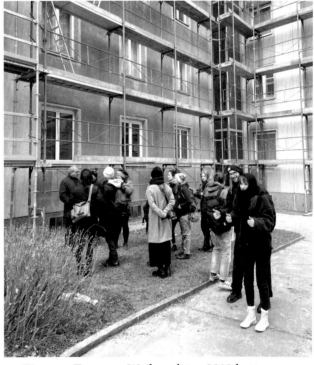

Ein paar Tage vor Weihnachten 2019 hatten wir ein großes Treffen zwischen den Abteilungen, bei dem die Zeitgeschichtestudierenden die Themen vorstellten, an denen sie arbeiteten. Wir waren uns alle bewusst, dass unser gemeinsames Projekt im Juni 2020 in monumentaler Größe realisiert werden würde. Die Kunststudierenden warteten ungeduldig auf die Fertigstellung der Abschlussarbeiten der Zeitgeschichtestudierenden, damit sie sich an ihre Arbeit machen konnten. In der Zwischenzeit hatte ich Material bestellt, um ein großformatiges Modell des Gebäudes, umgeben von dem Gerüst, zu bauen. Uns war wichtig, dass wir die Entwürfe bereits in Bezug auf ein dreidimensionales Objekt ausprobieren können. In der ersten Märzwoche 2020 erhielten wir die Unterlagen und die Podcasts aus dem Institut für Zeitgeschichte. Eine Woche später wurde in Österreich wegen der Covid-19-Pandemie ein kompletter Lockdown deklariert. Die Universitäten mussten schließen.

Es ging alles sehr schnell. Aufgrund unserer versperrten Universität hat man uns zügig mit verschiedenen digitalen Werkzeugen ausgestattet, die es ermöglichen sollten, physische Treffen zu ersetzen. Nicht nur für unser „Gemeindebau-Projekt", sondern alle unsere Aktivitäten. Kunst auf Distanz zu unterrichten ist kontraintuitiv. Von der einen zur anderen Woche mussten wir uns daran gewöhnen, bewegte Bilder voneinander zu betrachten, während wir über die Bilder oder Objekte diskutierten, an denen wir gerade arbeiteten. Jeder isoliert irgendwo in einem Raum, vor Bildschirm und Kamera. Wenn ich jetzt, mehr als ein Jahr später, darauf zurückblicke, bin ich erstaunt, wie schnell wir uns daran gewöhnt haben. Und auch, dass es auf irgendeine Weise funktioniert hat. Hätten wir damals gewusst, wie lange dieser Zustand dauern würde, wäre es vielleicht anders gekommen.

Ich hatte von Anfang an darauf bestanden, dass die Kunststudierenden zu zweit und nicht allein arbeiten. Dies sollte eine Ebene der Verhandlung in ihre kreativen Prozesse einführen, die ihnen helfen würde, die zeithistorischen Arbeiten zu analysieren. Es würde auch, dachte ich, eine Offenheit für die Perspektive der unvorbereiteten Betrachter:innnen fördern.

Während die Kleingruppen mit dem von ihnen gewähltem Material individuell arbeiteten, hielten Flora und ich regelmäßige Treffen mit allen ab, bei denen Fortschritte und Ergebnisse verglichen und hinterfragt wurden. All dies geschah über die Videoplattform Zoom. Auch die kleineren Gruppen trafen sich anfangs virtuell. Dann kündigten Max und Nick an, dass sie sich ab jetzt persönlich treffen würden, um gemeinsam in Max' Atelier außerhalb der Universität auf einer großen Leinwand zu malen. Dies zu hören, während wir alle in Wohnungen und Räumen isoliert blieben, klang abenteuerlich und gefährlich. Trugen sie Masken? Ich habe nie gefragt. Sie hatten sich entschieden, mit einem Podcast über Wohnungslosigkeit zu arbeiten. Indem sie sich gegenseitig zu immer fantasievolleren Memes rund um ihr gewähltes Thema anregten, sahen wir in den nächsten Monaten, wie eine einzigartige Vision Gestalt annahm, die so nur in Zusammenarbeit geboren werden konnte. Bald begannen auch Jorinna und Tina, die mit dem Podcast „Wer wohnt im Franz-Novy-Hof?" beschäftigt waren, aus ihrer Isolation zu schlüpfen und vor Ort zu fahren (wo die Renovierungsarbeiten stillstanden). Hier kamen sie mit Menschen in Kontakt, die in dem Gebäude leben; skizzierten sie und unterhielten sich mit ihnen. Sie fügten ihre analogen Skizzen in eine große digitale Collage ein, die sich ständig veränderte.

Anfangs wussten wir nicht, wer welches Bild wo präsentieren würde. Von der Baufirma hatten wir die Information bekommen, dass wir für unsere Bilder bis zu 1.500 m² der Gesamtfläche von ca. 7.200 m² Gerüstplane nutzen könnten. Das ist nicht wenig und hat uns große Vorfreude bereitet.

Nur für eines der Projekte, von Elizaveta und Marie, war der Präsentationsort selbstverständlich. Sie arbeiteten mit einem Text, in dem das Thema „Kunst am Bau" in Wien nach dem Zweiten Weltkrieg thematisiert wurde. An einer Wand des Franz-Novy-Hofs befindet sich ein sehr großes Mosaik, das zur Feier der Grundsteinlegung der 100.000sten Gemeindewohnung 1957 angefertigt worden war. 97 Architekten und 3 Architektinnen halten Modelle ihrer Bauten in den Armen. In dem Bild, das Elizaveta und Marie gestalteten, gibt es nur Architektinnen. Sie halten Modelle (Fotos) von sämtlichen Wiener Gemeindebauten, die bis heute von Architektinnen entworfen wurden. Elizaveta hat selbst die Recherche gemacht. Ihr neues Bild sollte das alte überdecken.

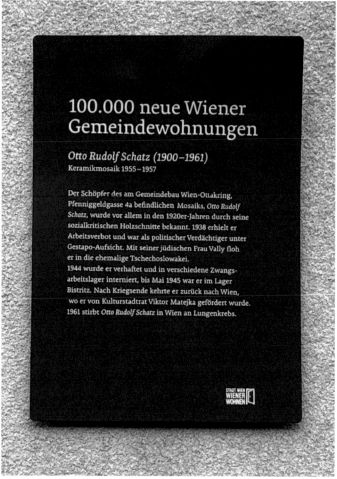

Ein Projekt, mit anderer politischer Resonanz, basierte auf einem Podcast, der auf sehr bewegende und erschütternde Weise davon erzählt, wie jüdische Familien in Wien nach 1938/39 aus ihren Häusern vertrieben und in sogenannte Sammelwohnungen gezwungen wurden. Dort mussten sie komplett überfüllte Räume mit anderen Familien teilen, bevor sie schließlich von den Nationalsozialisten in Konzentrationslager deportiert wurden. Wie stellt man solche Übergriffe dar? In Bildern? Im öffentlichen Raum? Im heutigen Wien? Sophie und Sophie fanden einen Weg, und als wir diskutierten, wo ihre drei großen Bilder platziert werden könnten, kamen wir immer wieder auf die Wand entlang der Zagorskigasse. Gegenüber der engen Gasse liegt ein anderer Gemeindebau: Dollfußhof genannt. Dieser wurde 1933/34 für die Familien von Polizisten gebaut, und dafür dient er heute noch. Mehr über dieses Gebäude können Sie in dem im Appendix enthaltenen Text der Historikerinnen Eva Kettner-Gössler und Elisabeth Luif lesen. Dieser Text ist eine von zwei Referenzen der Arbeit von Lisa und Thomas, zusammen mit dem Podcast, den Tina und Jorinna ebenfalls verarbeitet haben. Im Gegensatz zu ihnen haben Lisa und Thomas keine Menschen porträtiert, sondern sich auf die Darstellung von Gegenständen und Lebensmitteln konzentriert, die symbolhaft für die vielen verschiedenen Länder stehen, aus denen die im Franz-Novy-Hof Wohnenden stammen. Kleine Bilder wurden mit Fensterfarben gemalt, danach sehr hochaufgelöst eingescannt und im Computer zusammenkomponiert.

Die Verwendung von kleinformatigen Originalen für sehr großformatige Endprodukte ist ein schöner Weg, Monumentalität und Intimität zu verbinden.

Ausgehend von einem Podcast über die Suche nach alternativen Formen des Zusammenlebens, hatten Lara und Eva geplant, reduzierte Linolschnitte in mehreren Farben anzufertigen. Da die Nutzung der Druckwerkstätten unserer Abteilung plötzlich nicht möglich war, fertigten die beiden stattdessen Schichtzeichnungen an, die auf Archivfotos von Gemeinschaftseinrichtungen in Gemeindebauten des „Roten Wiens" basieren. Damals war es neu, dass es in Gebäuden Waschküchen gab. Heute findet man sogar Saunen. Im größten Bild der beiden Künstlerinnen ist eine mit Sauna kombinierte Bibliothek zu sehen. Was wird in Zukunft noch auf uns zukommen? Und was werden wir miteinander teilen?

Natürlich mussten wir uns von dem Bau eines physischen Modells coronabedingt verabschieden. Stattdessen erhielt ich von der Baufirma ein digitales Modell des Gerüsts. Im Computer konnten wir nun die Größen und Verhältnisse dessen bestimmen, was wir in der Wirklichkeit ausstellen wollten.

Aus eigener Erfahrung mit Projekten für den öffentlichen Raum weiß ich, dass ständig mit allen möglichen Fragen und Verzögerungen zu rechnen ist. Darunter technische und bürokratische Angelegenheiten, aber auch das, was mit Geschmack, Kultur, Recht und Politik zu tun hat, es nimmt kein Ende. Uninteressant sind die Herausforderungen nicht. Es wird einfach real. Doch nie hätte ich mit der Intervention einer weltweiten Pandemie gerechnet.

Ich kann mir nur vorstellen, mit welchen unzähligen Problemen die Baufirma in dieser Zeit zu kämpfen hatte, und trotzdem waren wir alle voller Hoffnung, dass wir das Projekt im Sommer 2020 installieren und präsentieren würden. Bereits Ende Januar hatten Lisa und ich die spezialisierte Druckerei in Wiener Neustadt besucht, die unsere Bilder auf die Gerüstplanen drucken sollte. Wir hatten alle technischen Informationen gesammelt.

Nach Ostern erfuhren wir, dass die Universitäten bis zum Ende des Semesters geschlossen bleiben. Ich erinnere mich jetzt nicht mehr, wann uns mitgeteilt wurde, dass die Installation auf Oktober verlegt werden muss. So viele Dinge wurden im Jahr 2020 verschoben.

Max und Nick bei der Arbeit, August 2020.

Der Sommer bot eine Atempause von der schwierigen Atmosphäre der ersten Jahreshälfte, aber war leider nicht so stabil, wie wir damals vielleicht dachten. Als der Oktober 2020 kam, begann das Wintersemester mit vorsichtigem Optimismus, und Pläne für eine sehr prominente Einweihung am Monatsende wurden gemacht. Es sollte nicht sein – das Virus hatte andere Absichten. Alles musste erneut verschoben werden. Ein weiterer Lockdown. Die Universitäten wurden wieder geschlossen, für drei Wochen.

Die Installation der riesigen Bilder auf dem Gerüst während des Winters war von vornherein nicht gewünscht. Die Menschen in den Wohnungen hinter den Bildern wären durch fehlendes Tageslicht zu beeinträchtigt gewesen. Das Projekt wurde auf Frühjahr 2021 verschoben.

Als der Frühling kam, war es dann leider zu spät. Inzwischen musste die Baufirma ihre Arbeit fortsetzen. Dieses Mal wurde die Installation endgültig abgesagt. Das Baugerüst war nicht mehr vorhanden.

Wir beschlossen, stattdessen ein Buch zu machen. Sie halten es in der Hand.

Viele Kunstprozesse enden an einem anderen Ort als dem, der ursprünglich das Ziel war. Kunst machen ist nicht sicher und vorhersehbar, und das sollte es auch nicht sein. Es geht letztendlich nicht darum, etablierte Fakten zu bestätigen. Es geht um neue. Darin, glaube ich, können wir auch Parallelen zu dem sehen, wie unsere Historikerkolleg:innen ihre Arbeit verstehen.

Im Buch kommen die Kunstwerke mit den Kurztexten für die Podcasts und Papers der Zeitgeschichtestudierenden zusammen, die als Ausgangspunkt gedient haben. Ähnlich, wie wir es für den öffentlichen Raum geplant hatten, können die Podcasts mittels QR-Code aufgerufen werden. Am Ende des Buches finden Sie die beiden verwendeten Textarbeiten in vollem Umfang.

Die Absichten der Kunststudierenden in diesem Projekt werden in einem wichtigen Sinne immer unerfüllt bleiben. Die Arbeiten wurden nie in der städtischen Realität installiert, für die sie vorbereitet wurden. Wir bekamen nie die Möglichkeit, die Reaktionen der Passanten und Passantinnen und jener Menschen, die im Franz-Novy-Hof wohnen, vor unseren riesigen Bildern wahrzunehmen. Wir konnten die Beziehungen zwischen Text (Recherche) und Kunst (Bild) in der Stadtlandschaft nicht erfassen. Wir waren selbst nie in der Lage zu beurteilen, wie gut wir die Transformation von Computerplänen zu maßstabsgetreuen Realisierungen bewältigt hatten. Stattdessen hat das Projekt nun in diesem Buch seine neue Form gefunden – und ist endlich realisiert.

Oliver Rathkolb

Kooperationsexperiment Kunst und Zeitgeschichte

Individuelles Wohnen wird in der Zeit der Turboglobalisierung ab den 1870er-Jahren ein zentrales soziales und politisches Thema in Europa. In dem Zeitraum 1850 bis 1870 führten die industrielle Revolution, auch „Gusseiserne Revolution" genannt, und die Anwendungen technischer Innovationen zu einer Entwicklung, die durchaus als die „Erste Globalisierung" bezeichnet werden kann. Sie war gekennzeichnet durch rasante Beschleunigung und damit Verkürzung der Kommunikations-, Transport- und Verkehrswege. Internationale und transnationale Finanzierungsmöglichkeiten mit dem Britischen Pfund als globale Leitwährung und London als Zentrum der internationalen Finanz- und Devisenmärkte waren ebenfalls Teil der Voraussetzungen für diese Entwicklung in Richtung (fast) globaler ökonomischer Netzwerke.

Die Bevölkerungszahlen in den urbanen Zentren Europas und den USA stiegen binnen ein bis zwei Generationen rasant an. Auch die Reichs- und Residenzstadt Wien, das administrative und politische Zentrum der Habsburger Monarchie, explodierte von 401.049 Einwohnerinnen und Einwohnern im Jahr 1830 auf 1.162.591 im Jahr 1880 und erreichte 1910 bereits die Marke von 2.083.630. Rund 25 Prozent stammten aus Böhmen, Mähren und Schlesien sowie anderen Kronländern des 50-Millionen-Reiches. Das Heimatrecht, d.h. das verbriefte Bleiberecht und der daran geknüpfte Anspruch auf Hilfsleistungen durch die Stadt Wien (beispielsweise im Bereich eher karitativer Altersversorgung oder punktueller Unterstützung bei Erwerbslosigkeit) blieb um 1900 auf rund 38 Prozent der Bürgerinnen und Bürger beschränkt.

Aufgrund des raschen Bevölkerungswachstums und des zu geringen und teuren Wohnungsangebots blieben bereits vor dem Ersten Weltkrieg die Wohnungsverhältnisse für die niederen Einkommensgruppen teilweise katastrophal. Gleichzeitig boomten Untermieten und „Bettgeher", d.h. Arbeiterinnen und Arbeiter, die sich stundenweise je nach Schichtbetrieb ein Bett zum Schlafen teilten. Ein Beispiel aus der Presse verdeutlicht das damalige Wohnungselend: „Im Hause 2. Bezirk, Handelskai 206, befindet sich im Hoftrakte eine Wohnung, bestehend aus Zimmer, Kabinett, Küche und Vorzimmer. In dieser Wohnung sind nebst dem Vermieter und seiner Familie noch 8–10 Bettgeher beiderlei Geschlechtes anwesend. Die Wohnung starrt vor Schmutz und ist erfüllt mit einem Gestank aus der Küche, so daß man sich nicht erklären kann, was da gekocht wird." (Wiener Montags-Post, 13. November 1911, Seite 1)

Nach dem Ende des Ersten Weltkrieges erwarteten viele Wienerinnen und Wiener eine rasche Besserung der fürchterlichen Lebensbedingungen, die ja schon im Krieg auch an der sogenannten Heimatfront massiv spürbar geworden waren – so zählte Wien neben den zwei Millionen Einwohnerinnen und Einwohnern auch noch mehr als 200.000 Verwundete und 250.000 Flüchtlinge. Gleichzeitig verschlechterte sich die Ernährungslage bereits 1917, einem Jahr vor Kriegsende, zunehmend durch geringer werdende Lebensmittellieferungen aus Ungarn.

Bereits 1917 musste die k.k. Regierung eine Mieterschutzverordnung mit einem gedeckelten Mietzins erlassen und Kündigungen einschränken. Der „Friedenszins" sollte verhindern, dass die Familien der Frontsoldaten delogiert und obdachlos werden würden, da sie sich die meist überbelegten kleinen Wohnungen mit ein bis zwei Zimmern nicht mehr leisten konnten.

Die seit den Wiener Gemeinderatswahlen 1919 mit absoluter Mehrheit regierende Sozialdemokratische Partei reagierte auf das Elend und begann großflächig in der Nachkriegsinflation billige Gründe aufzukaufen, um kostengünstige Wohnungen mit einem Mindeststandard für einkommensschwache Bevölkerungsschichten anbieten zu können. Ursprünglich begann die Finanzierung des Baus der durch die Gemeinde Wien errichteten Wohnhausanlagen (umgangssprachlich Gemeindebauten genannt) mittels Anleihen, seit 1923 mittels einer zweckgebundenen Wohnbausteuer auf alle vermietbaren Räume.

Insgesamt gesehen gelang es dadurch – inklusive der in der Zwischenkriegszeit fertiggestellten Gebäude –, 382 Gemeindebauten mit 65.000 Wohnungen für 220.000 Menschen zu errichten. Dabei sollten vor allem einkommensschwache Gruppen bevorzugt werden.

Heute, im Jahr 2021, gibt es in der Stadt insgesamt 1.800 Gemeindebauten mit 500.000 Mieterinnen und Mietern. Ein Grund für diese hohe Zahl sind die zahlreichen Wohnungsanlagen, die nach 1945 durch die Gemeinde Wien finanziert worden waren. Dazu kommen auch Grünflächen im Ausmaß von 610 Hektar mit 68.000 Bäumen und 1.300 Spielplätzen, denn das Leben spielt sich auch draußen ab. Nach einer Phase der neoliberalen Zurückhaltung seit den 1980er-Jahren baut die Gemeinde Wien seit knapp fünf Jahren, beginnend 2017, wieder Wohnungsanlagen. Überdies gibt es heute weitere 200.000 geförderte gemeinnützige Wohnungen von Genossenschaften über die 23 Wiener Bezirke verteilt. Rund 62 Prozent der Menschen in Wien lebt in Wohnungen mit einer Miete zwischen fünf und neun Euro Bruttomiete pro Quadratmeter.

International gesehen gilt Wien – beispielsweise im Vergleich mit dem teuren Wohnungsmarkt in Berlin – als gelungenes Beispiel für eine sozial ausgewogene Wohnungspolitik. Die Stadt Wien ist nach Berlin die zweitgrößte Stadt im deutschsprachigen Raum und hat mit 206.000 Zuwandererinnen und Zuwanderern von 2007 bis 2017 und fast zwei Millionen Einwohnerinnen und Einwohnern trotzdem einen relativ entspannten Wohnungsmarkt – auch im Vergleich mit Paris und London. Inzwischen sind seit den 1990er-Jahren auch Arbeitsmigrantinnen und -migranten, Zugewanderte und Flüchtlinge in Gemeindewohnungen eingezogen. Die diversen Anfangskonflikte mit Altmieterinnen und -mietern konnten allmählich durch ein aktives Hausbetreuungssystem deutlich reduziert werden. Beispielsweise im Gegensatz zur Zwischenkriegszeit stellt heute eigentlich keine politische Partei das gemeinnützige und kommunale Prinzip des Wohnungssektors in Wien ernsthaft infrage. Heute hat die Geschichte des kommunalen Wohnbaus und die Frage, wie man aktuell und damals im Gemeindebau wohnt(e), sogar Einzug in die universitäre Lehre an der Universität Wien gehalten. Die Geschichte des Wohnbaus wird erforscht und analysiert.

In diesem Buch wird daher ein Projekt zum Thema „Wohnen in Wien" präsentiert, das in Zusammenarbeit von Zeitgeschichtestudierenden und Kunststudierenden entstanden ist.

Die von Studierenden produzierten Texte und Podcasts sowie ein Stadtspaziergang rund um den Franz-Novy-Hof stellen einen wichtigen Beitrag zu Geschichte und Gegenwart des Alltags und Wohnens in den Wiener Gemeindebauten dar – durchaus auch mit kritischen Analysen bezüglich des alltäglichen Konfliktpotenzials. Im Zuge ihrer Auseinandersetzungen zeigen die Historikerinnen und Historiker auf, dass diese kommunale Wohnbauerfolgsgeschichte nur in Demokratien erfolgreich umgesetzt werden konnte: Weder das Dollfuß-Schuschnigg-Regime 1933 / 1934–1938 noch der Nationalsozialismus haben namhafte Wohnbauprogramme aufzuweisen. Der Nationalsozialismus schaffte mit der menschenverachtenden Vertreibungspolitik und in weiterer Folge Ermordung zahlreicher Wiener Jüdinnen und Juden – insgesamt lebten rund 200.000 Menschen jüdischer Herkunft in Wien – Wohnraum für „arische" Menschen. Sie zogen in Wohnungen, die vorher brutal „frei" gemacht wurden. Auf dieses Thema wird in den historischen Arbeiten besonderes Augenmerk gelegt.

Gerade über das Medium des Podcasts gelingt es, diese Geschichte wieder ins Hier und Jetzt zu holen, oder aber durch einen inhaltliche Sprung in die Gegenwart eine stärkere emotionale Aufmerksamkeit als mit den traditionellen schriftlichen Arbeiten zu erzielen. So gelingt es Podcastern, über facettenreiche Interviews mit heutigen Mieterinnen und Mietern und Expertinnen und Experten auch einzigartige Einblicke in das Leben des Franz-Novy-Hofs zu geben.

Zentrales Anliegen aus der hier dokumentierten Interaktion zwischen Kunst und Wissenschaft war es, den Künstlerinnen und Künstlern die Arbeitsweise und die Ergebnisse zeithistorischer Forschungen zur Geschichte des Wohnens in Wien näherzubringen und damit eine breite Grundlage für ihre kreative künstlerische Auseinandersetzung mit diesen historischen Fragestellungen zu schaffen.

Gleichzeitig sollten die Zeithistorikerinnern und Zeithistoriker die Wirkungsmacht und Horizonterweiterung von künstlerischer Beschäftigung mit historischen Themen des 20. Jahrhunderts und der Gegenwart kennen- und verstehen lernen. Das Voneinanderlernen und sich gegenseitig Inspirieren waren inhärente Ziele der interuniversitären und transdisziplinären Kooperation.

Insgesamt gesehen wurde durch diese multiperspektivische Auseinandersetzung zwischen Künstlerinnen und Künstlern und Zeithistorikerinnen und Zeithistorikern eine tiefere und stärker emotional aufgeladene Erkenntnisebene entwickelt, ohne jede Form von hierarchischen Zuordnungen.

Mit diesem aus meiner Sicht sehr gelungenen Kooperationsexperiment soll der aktuellen Entwicklung, der Teilung von Wissenschaft und Kunst in fast hermetisch abgetrennte Wirkungssphären, entgegengewirkt werden. Wissenschaft und Kunst haben eine ganz zentrale Gemeinsamkeit, die allmählich von den großen Forschungsförderungseinrichtungen wieder anerkannt wird: Die radikale Suche nach etwas Neuem, nach Innovation, verbunden mit dem Versuch, vorhandene Tabus und Konventionen zu brechen, um den gesellschaftlichen Fortschritt im Geiste der Menschlichkeit und Solidarität weiterzuentwickeln.

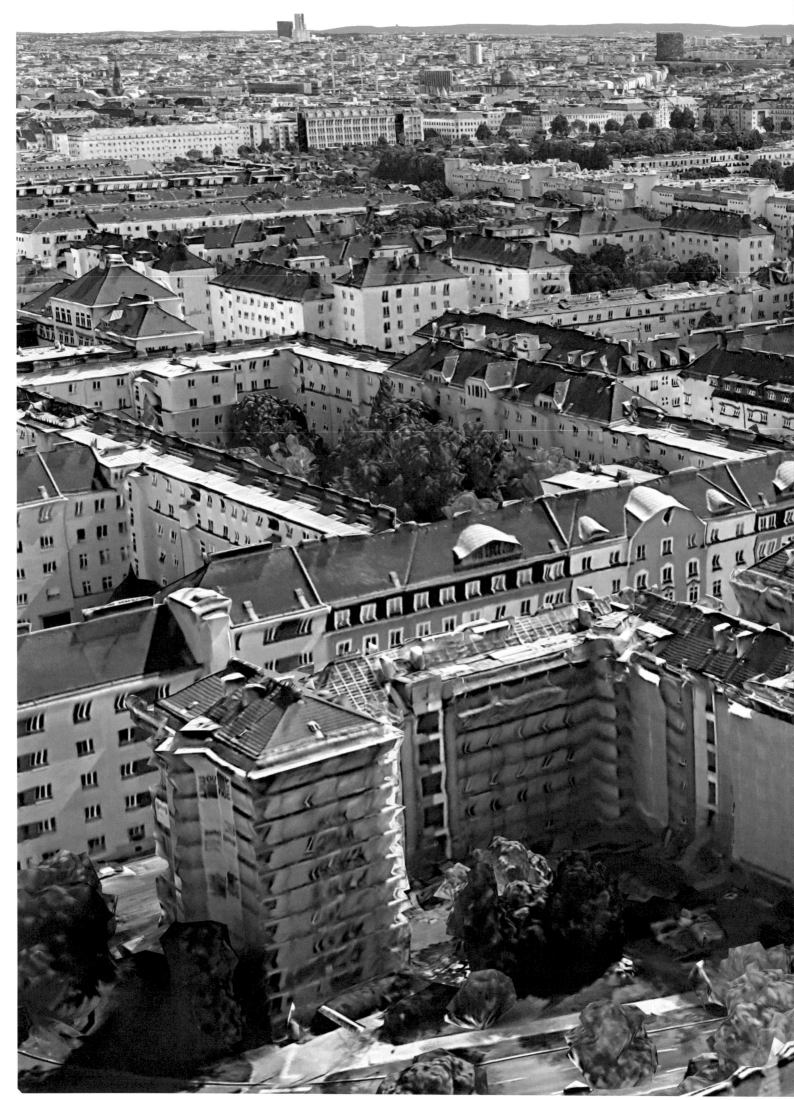

Im Vordergrund der Franz-Novy-Hof, eingerüstet (aus Google Maps 3D).

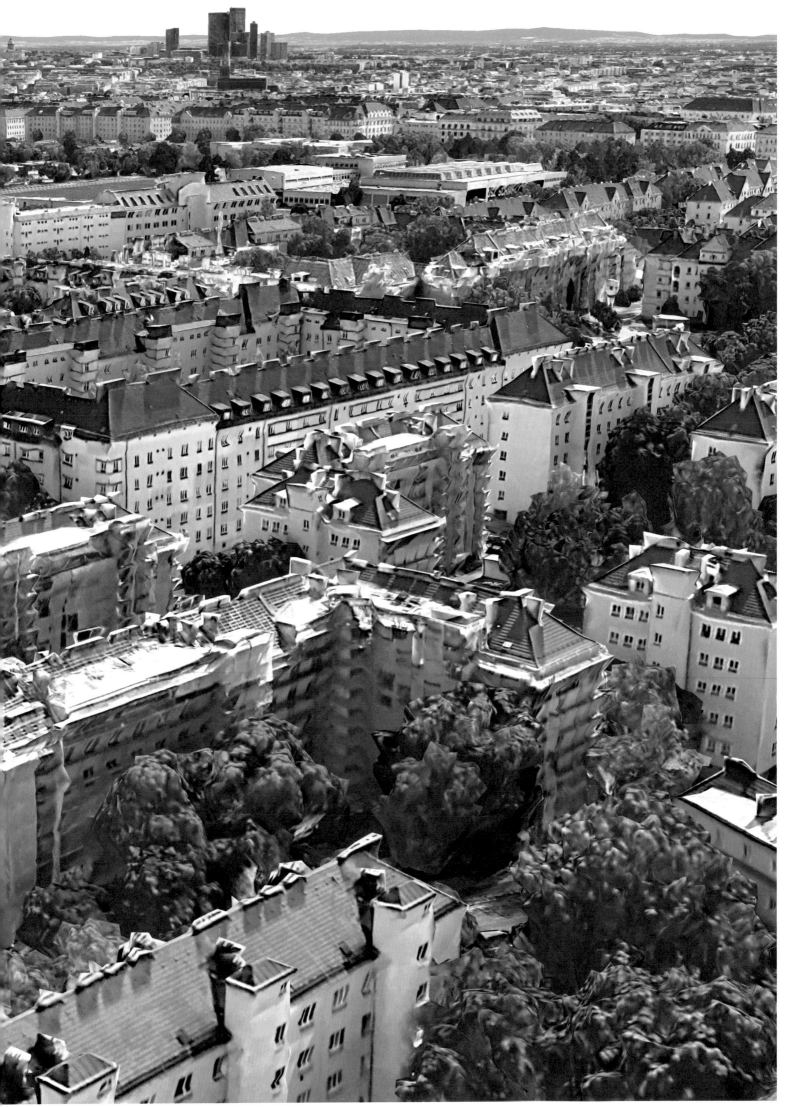

„KUNST AM BAU" IN DER NACHKRIEGSZEIT –
AM BEISPIEL DES FRANZ-NOVY-HOFS
Volltext im Appendix

Elizaveta Kapustina &
Marie Pircher

1 Bild
16 × 7,50 m
Collage und Zeichnung

Katja Landstetter

„Kunst am Bau" bezeichnet die Verbindung von bildender Kunst
mit Architektur in meist öffentlichem Auftrag. Eine wichtige
Rolle nehmen dabei verschiedene künstlerische Formen ein,
wie etwa Skulpturen, Malereien, Mosaike und Brunnenanla-
gen. Ziel ist es, dass die Kunstwerke öffentlich zugänglich und
sichtbar sind. Der wesentliche Unterschied zwischen „Kunst
am Bau" in der Vor- und Nachkriegszeit liegt darin, dass die
künstlerischen Überlegungen zu unterschiedlichen Zeit-
punkten getroffen wurden. In der Vorkriegszeit wurden die
künstlerischen Aspekte bereits bei den Skizzen und den Bau-
plänen mitgedacht, und somit flossen diese in das Gesamt-
konzept eines Gebäudes von Anfang an ein. Nach 1945 wurden
künstlerische Elemente erst nach der Errichtung der Gemein-
debauten aufgestellt oder an diesen angebracht. Am Beispiel
des Franz-Novy-Hofs im 16. Wiener Gemeindebezirk soll
die „Kunst am Bau" in der Nachkriegszeit verdeutlicht werden.
Dieser wurde von 1950 bis 1954 mit 802 Wohnungen errich-
tet und nach dem sozialdemokratischen Gewerkschafter und
ab 1948 stellvertretenden Bundesparteivorsitzenden Franz
Novy (1900–1949) benannt. An der Außenwand des Gemeinde-
baus gestaltete der Wiener Maler und Grafiker Otto Rudolf
Schatz (1900–1967) ein beeindruckendes und großes Mosaik,
das auf die Errichtung der 100.000sten Gemeindewohnung
hinweist.

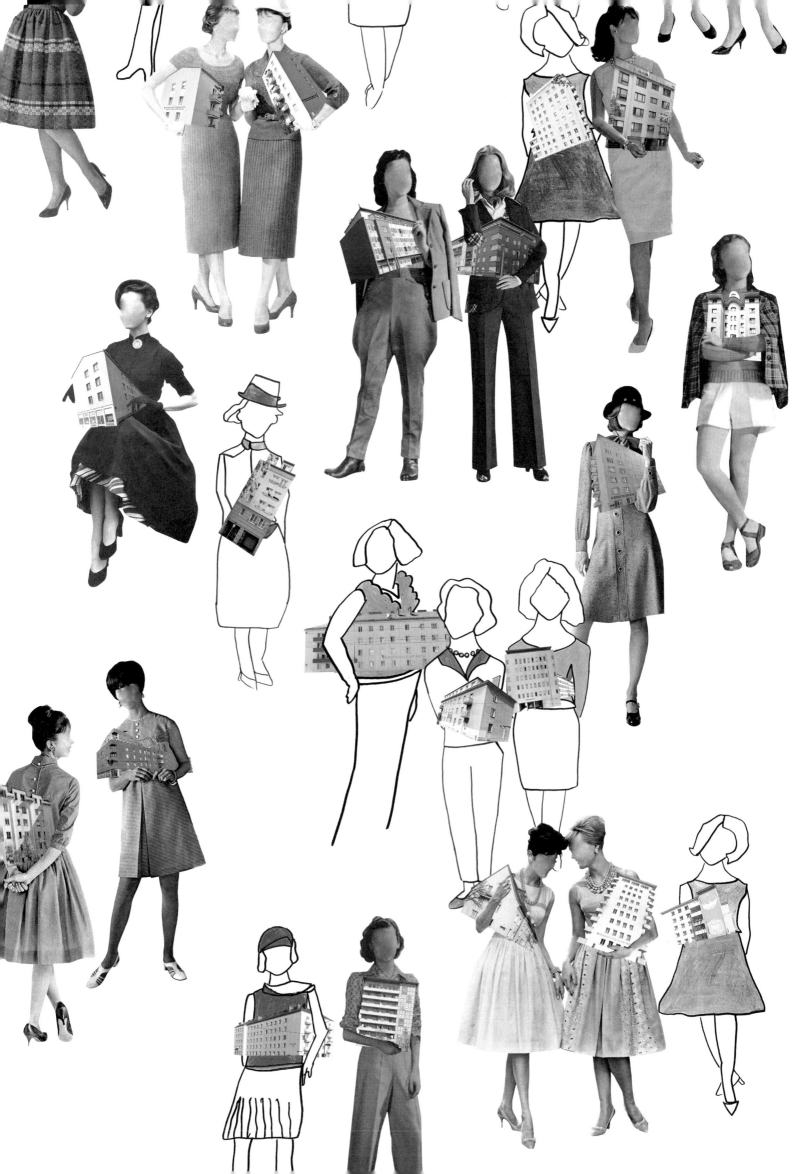

ORTE DES JÜDISCHEN LEBENS IM NATIONALSOZIALISTISCHEN WIEN. AUF DEN SPUREN DER FAMILIE MEZEI

Elisabeth Czerniak & Isolde Vogel

Bevor es die rechtliche Grundlage für weitreichende Kündigungsaktionen gegen jüdische Mieter:innen gab, wurde mit „wilden Arisierungen" versucht, diese Wohnungen für „arische" Menschen freizumachen. Durch gesetzliche Schritte im Mai 1939 und September 1940 wurde zuerst der Schutz der Mieter:innen für die jüdische Bevölkerung eingeschränkt und später ganz außer Kraft gesetzt. Nach Vertreibungen, Kündigungen, Zwangsumsiedlungen, Verdrängungen und „Arisierungen" waren die Orte jüdischen Lebens in Wien auf Sammelwohnungen und Sammellager begrenzt. Ziel dieser „Judenumsiedlungsaktionen" war zunächst die Konzentration der Wiener Jüdinnen und Juden in Sammelwohnungen und sogenannten „Judenhäusern", um diese dann in geordneter nationalsozialistischer Manier deportieren und letztlich vernichten zu können. Die Einweisung in ein Sammellager als letzte Station vor der Deportation erfolgte durch unangekündigte Razzien bzw. sogenannte „Aushebungen". Nur sehr wenige – darunter befanden sich in „Mischehe" lebende Personen, Mitarbeiterinnen und Mitarbeiter der Israelitischen Kultusgemeinde Wien und sogenannte „U-Boote" – konnten dem Sammellager und der systematischen Massendeportation entgehen.

Der Podcast begibt sich auf die Spuren der Familie Mezei und beleuchtet vor allem die Erfahrungen der Zwillinge Ilse und Kurt (1924–1945). Sie waren während des NS-Regimes Mitarbeiter:innen in der Israelitischen Kultusgemeinde in Wien. Im Podcast werden einige Eindrücke, die Kurt in seinem Tagebuch festhielt, vorgelesen.

PODCAST	KONZEPT:	SPRECHER:INNEN:	INTERVIEWTE PERSON:
DAUER 45:25 Minuten	Elisabeth Czerniak,	Elisabeth Czerniak, Isolde Vogel,	Dr.in Michaela Raggam-Blesch
	Isolde Vogel	Alexander Schrei	MUSIK: Chad Crouch

Sophie Esslinger &
Sophie-Luise Passow

3 Bilder
10 × 7 m; 10 × 7 m; 12 × 8,5 m
Analoge Zeichnungen,
digital collagiert

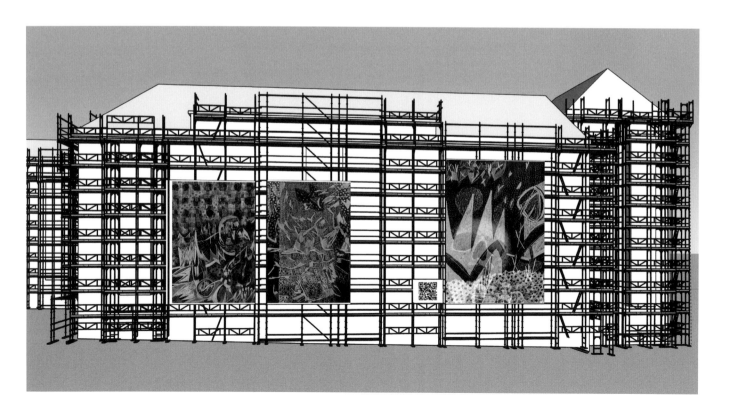

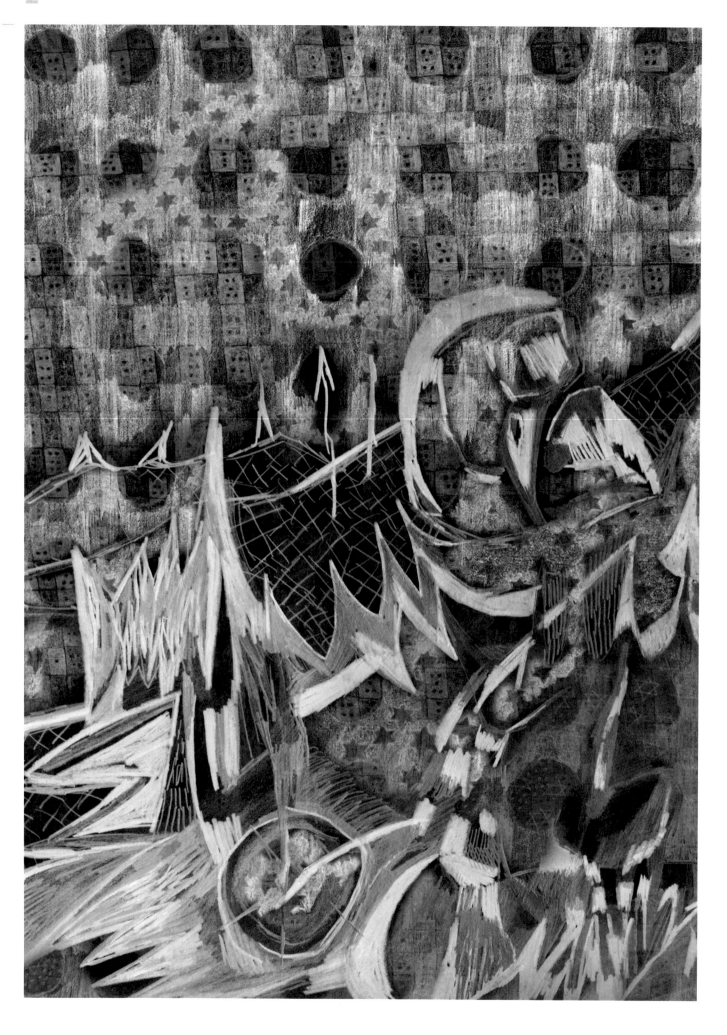

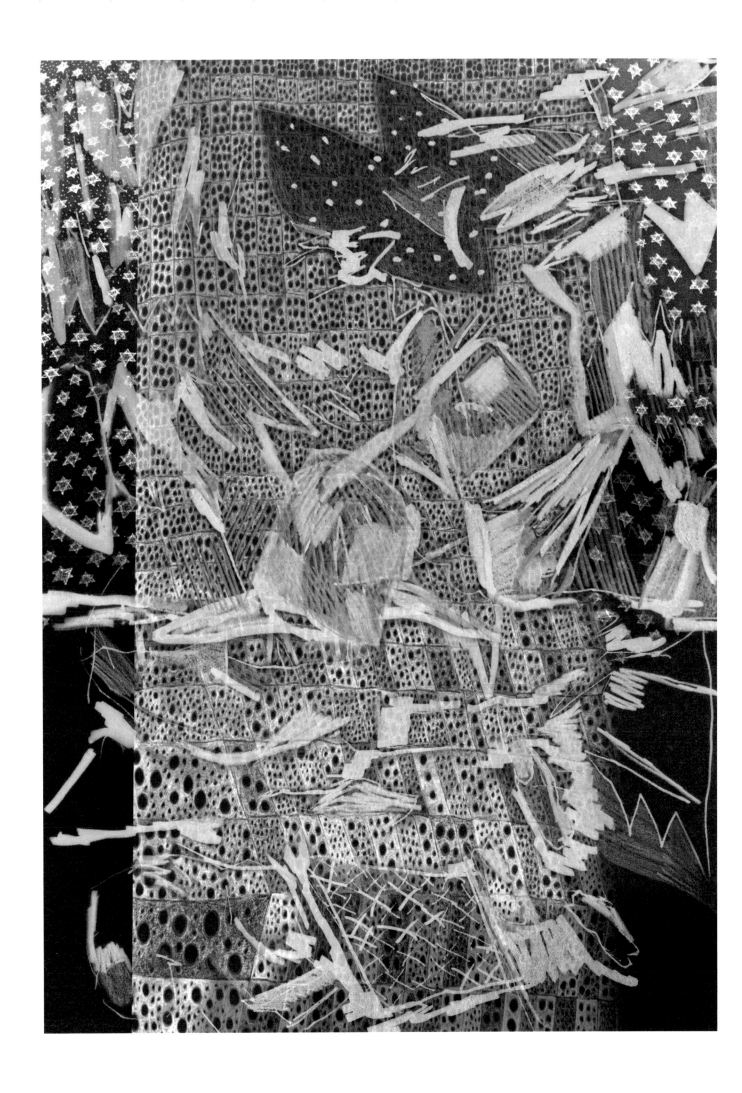

WOHNUNGSLOSIGKEIT IN WIEN

**Christoph Beitl &
Jonathan Hörnig**

Historisch hat es stetig Phasen der Ex- und Inklusion von Obdachlosen gegeben. Der Umgang mit Betroffenen kann dabei als Seismograf für die gesellschaftliche Atmosphäre gesehen werden. So war die Zeit des Nationalsozialismus als einzige Periode ausschließlich von Exklusion geprägt. Das „Rote Wien" dagegen ist ein anschauliches Beispiel für die erwähnte Ambivalenz: Während die Opposition Obdachlosigkeit als Sinnbild des politischen Scheiterns der Regierenden betrachtete, waren sich die Sozialist:innen selbst in ihrer Analyse uneins, ob soziale Umstände oder eher autobiografisches Versagen als Grund für die prekäre Lage Betroffener zu sehen seien. In der gesellschaftlichen Wahrnehmung spielen diese Aspekte bis heute eine bedeutende Rolle.

In diesem Podcast erzählen die beiden ehemals Obdachlosen Frau Alkan und Herr Germin von ihrem Leben auf der Straße. Ziel war, nicht über, sondern mit ehemals Betroffenen zu sprechen. Auch, um dem oft verschwiegenen Umgang von Polizei und unsozialen Ordnungsmächten mit Obdachlosen gerecht zu werden.

PODCAST	KONZEPT:	SPRECHER:	INTERVIEWTE PERSONEN:
DAUER 15:10 Minuten	Christoph Beitl, Jonathan Hörnig	Christoph Beitl	Renate Alkan, Herr Germin

Max Brenner &
Nick Havelka

1 Bild
12 × 11,25 m
Acrylmalerei

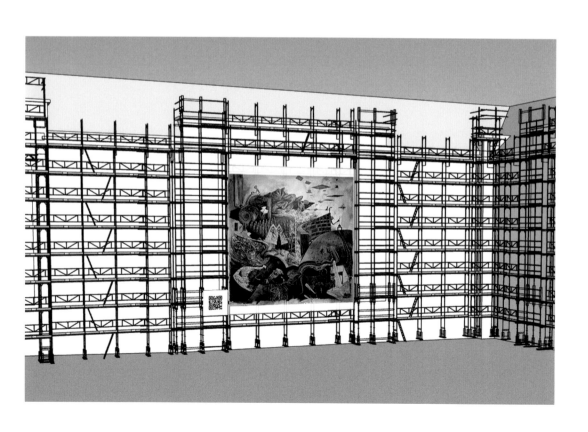

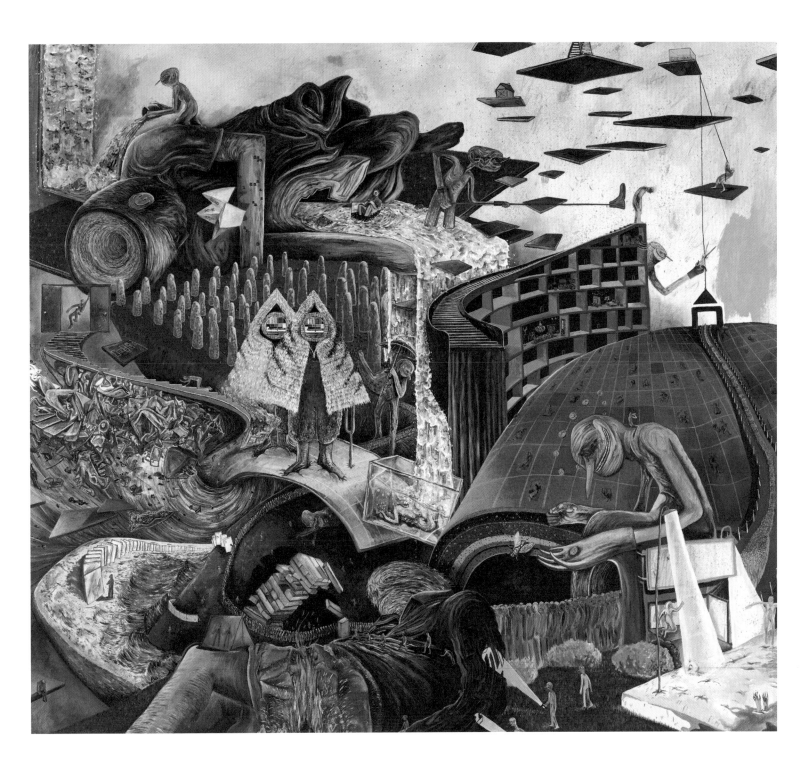

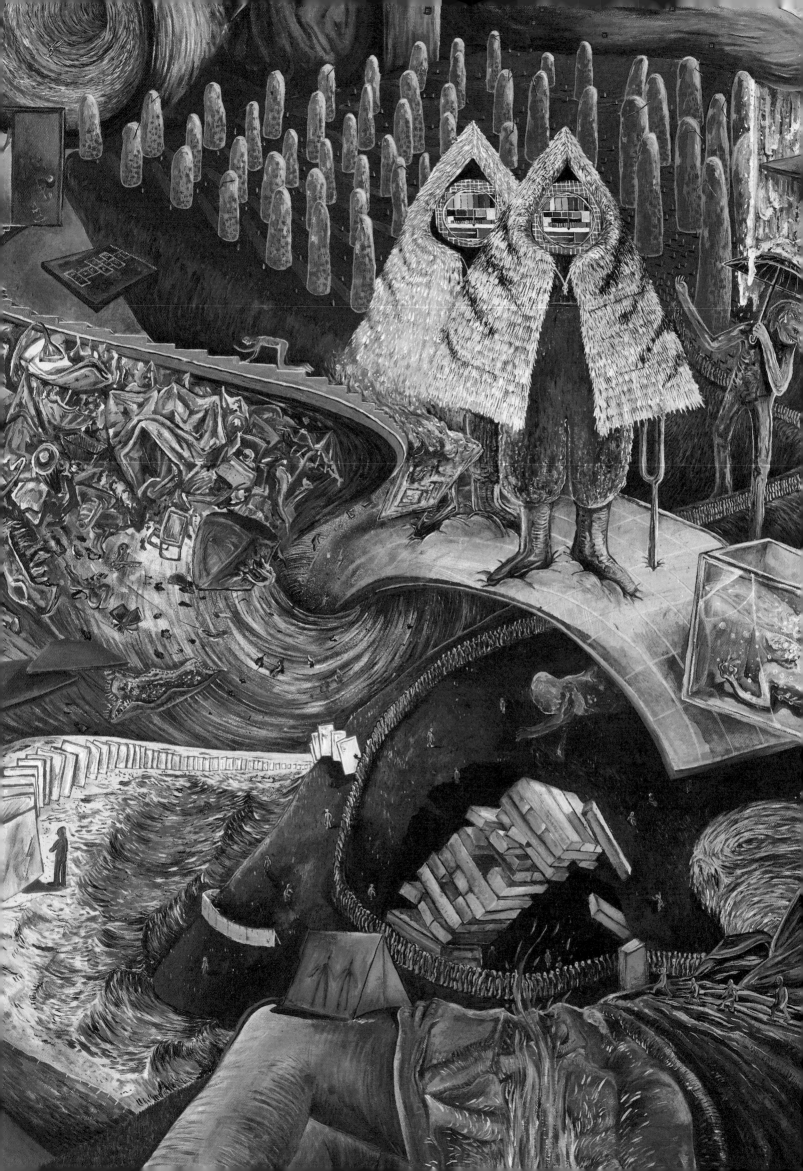

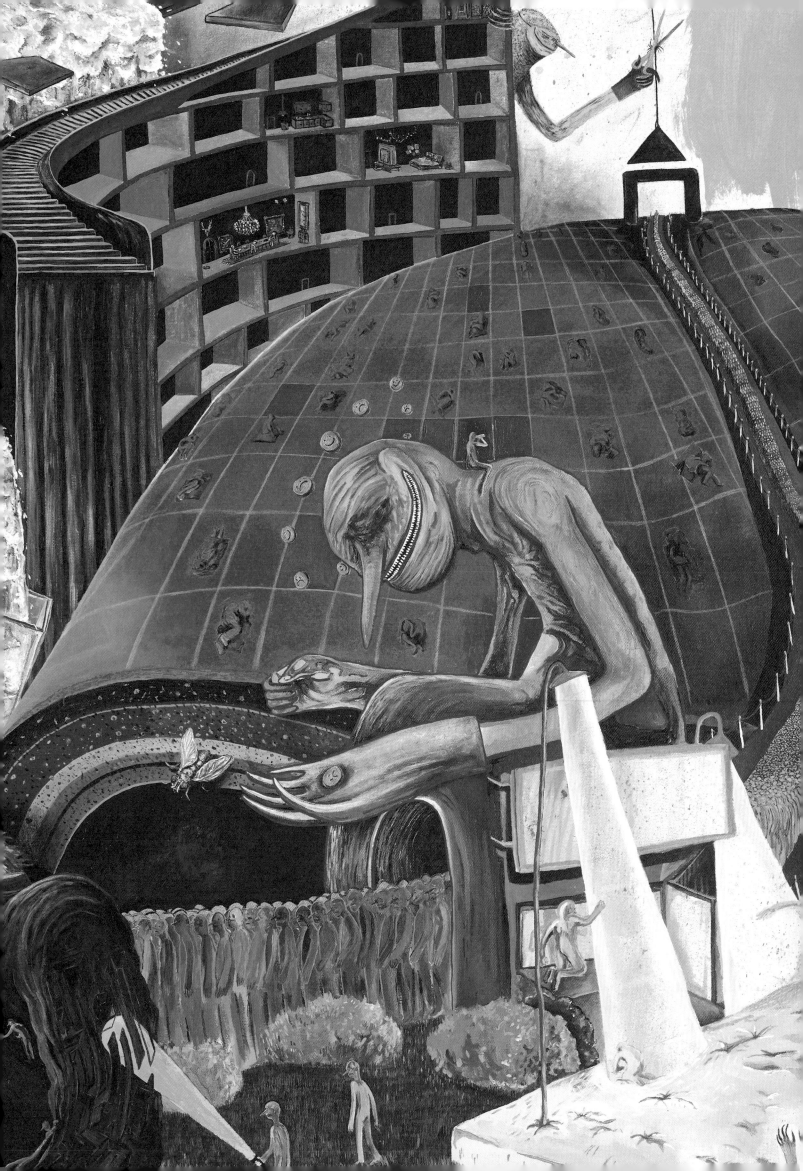

WER WOHNT IM FRANZ-NOVY-HOF?

**Maximilian Brockhaus,
Nahla Hamula &
Andreas Prentner**

Die im „Roten Wien" zwischen 1919 und 1934 errichteten Wiener Gemeindebauten spiegeln grundlegende Überlegungen und Überzeugungen zum Funktionieren einer sozialdemokratischen Gesellschaft sowie die Entscheidung für den kommunalen Wohnbau wider. Das dadurch entstandene Gemeinschaftswesen – das soziale Zusammenleben und Nachbarschaftsverhältnis, der Zugang zu leistbarem Wohnen und die Vermischung verschiedener Gesellschaftsschichten – spielt schon damals eine zentrale Rolle in den Gemeindebauten und prägt ihn bis heute. Den „Mythos Gemeindebau" umweben die Anstrengungen und Errungenschaften der Wiener Wohnungspolitik und seiner historischen Entwicklung nicht nur im Inland, auch international gilt und galt er als Vorzeigeprojekt, wird medial und politisch stark rezipiert.

Im Podcast wird am Beispiel des Franz-Novy-Hofs durch Interviews mit Bewohner:innen und Zeitzeug:innen, dem Mieterbeirat, Vertretern von „Wiener Wohnen", den „Wohnpartnern" und weiteren Expert:innen dem Leben im Gemeindebau nachgegangen. Zwischen 1950 und 1954 wurde dieser im 16. Wiener Gemeindebezirk Ottakring erbaut und nach dem sozialdemokratischen Politiker Franz Novy (1900–1949) benannt.

Wie viel ist vom Gedanken der „sozialen Utopie" nach 100 Jahren übriggeblieben? Welche Rolle nehmen die unterschiedlichen Kommunikationsparteien dabei ein, und was bedeutet dies für das Zusammenleben im Gemeindebau? Wie entsteht Gemeinschaft, und wie wird diese im Alltag gelebt? Weitere Fragen zur Kommunikation und dem Umgang mit Problemen, Anliegen, Beschwerden und Wünschen sollen einen lebensnahen Einblick in die Mauern des Franz-Novy-Hofs geben und jene Personen in den Mittelpunkt rücken, die den Gemeindebau ausmachen.

PODCAST
DAUER 28:09 Minuten
KONZEPT: Maximilian Brockhaus, Nahla Hamula, Andreas Prentner
SPRECHER:INNEN: Maximilian Brockhaus, Nahla Hamula, Andreas Prentner
INTERVIEWTE PERSONEN: Bewohner „Alex", Bewohnerin 1 (ohne Namen), Bewohnerin „Frau Koch", Hausbesorgerin, Mieterbeirat Harald Ortner, Journalist & Autor Uwe Mauch, Polier Johannes Marchard, Mitarbeiter „Wiener Wohnen" (ohne Namen), Birgit Elsner von „Wohnpartner", Zeitzeuge (ohne Namen)
MUSIK: Bewohner „Alex", eigene Atmo-Aufnahmen

Jorinna Girschik &
Tina Graf

1 Bild
16 × 19,85 m
Collage analoger
und digitaler
Zeichnungen

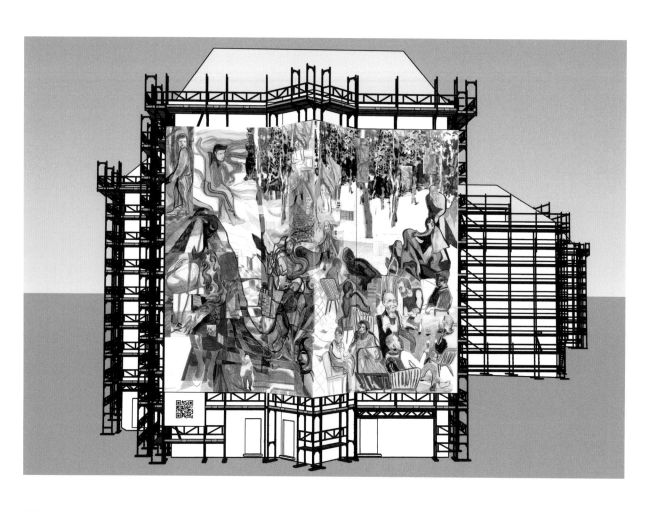

UMKÄMPFTES WOHNEN.
SOZIALER WOHNBAU RUND UM DIE SCHMELZ
Ein Spaziergang
<u>Volltext im Appendix</u>

Eva Kettner-Gössler &
Elisabeth Luif

Die Frage, wie wir wohnen (wollen), betrifft jede und jeden
Einzelnen von uns und ist damit eine in der Geschichte wie in
der Gegenwart eminent gesellschaftspolitische Frage. Im
Rahmen eines Spaziergangs laden wir dazu ein, diese Frage
aus einer historischen Perspektive zu betrachten. Am Beispiel
einiger sozialer Wohnbauten rund um die Schmelz im 15. und
16. Wiener Gemeindebezirk erzählen wir die Debatten zum
Thema Wohnen und blicken auf ihre „Materialisierung" im Stra-
ßenbild. Neben den kommunalen Wohnbauten des „Roten
Wiens" (1919–1934) zeigen wir gemeinnützige Initiativen vom
Beginn des 20. Jahrhunderts und zur Zeit des Austrofaschis-
mus (1933–1938). Zeitlicher Schlusspunkt unserer Betrachtun-
gen ist die Wiederaufnahme der kommunalen Bautätigkeit
nach 1945. Damit wollen wir die Vielfalt des sozialen Wohnbaus
im Wechselverhältnis mit den politischen und ökonomischen
Rahmenbedingungen aufzeigen. Zusätzlich möchten wir einen
Rückbezug zur Gegenwart herstellen. Der Blick in die Ver-
gangenheit kann uns dabei helfen, aktuelle Konflikte besser
zu verstehen.

> Stationen des Spaziergangs
> 1. Lobmeyrhof (1901)
> 2. Notstandssiedlung „Negerdörfl" (1911)
> und Franz-Novy-Hof (1954)
> 3. Franz-Schuhmeier-Hof (1927)
> 4. Polizeiwohnhaus Dollfuß-Hof (1934)
> 5. Wohnhausanlage Schmelz (1924)
> 6. Familienasyl St. Engelbert (1936)
> 7. Heimhof (1922)

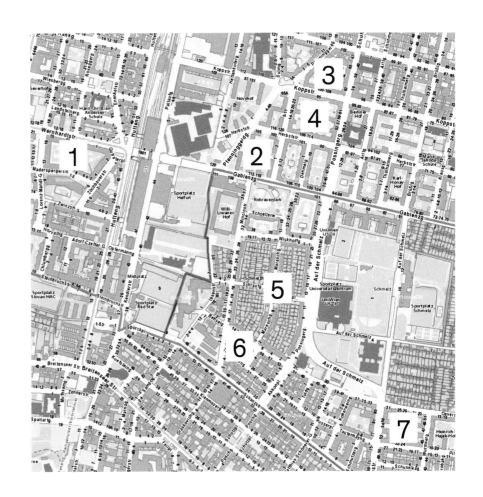

Lisa Strasser &
Thomas Suess

1 Bild
12 × 13,75 m
Fensterfarbenmalerei und Zeichnung,
digital modifiziert

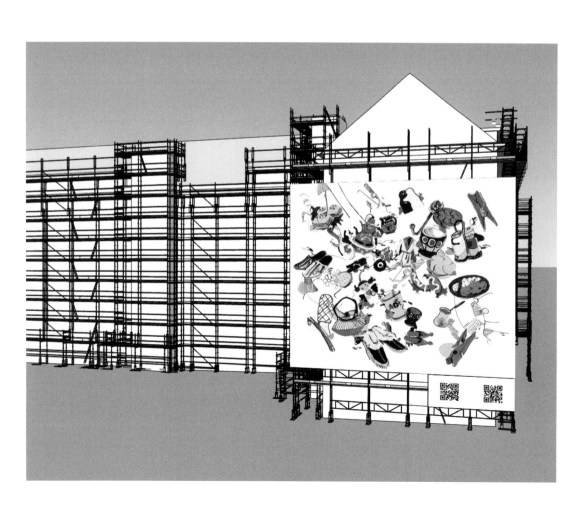

WIE(NER) WOHNEN.
GEMEINSAMES WOHNEN ALS
WOHNPROJEKT DER ZUKUNFT

Max Kutzberger

Die Debatte um Wohnungsnot und exzessive steigende Mieten wird leidenschaftlich geführt und ist doch nicht arm an vermeintlichen Lösungsvorschlägen. Egal, ob Mieten-Stopp, Enteignung, Milieuschutz oder eine Verdichtung der Innenstädte. Generell haben in der Geschichte des Wohnens schon immer „alternative Wohnversuche" nicht nur bezahlbaren Wohnraum garantiert, sondern auch ebenjene angesprochenen Aspekte berücksichtigt. Entsprechend kann die Gründung von ersten alternativen Wohnprojekten als Reaktion auf Verarmung größerer Bevölkerungsschichten und steigende Lebensmittelpreise gesehen werden. Hier sind die Mieter:innen nicht nur Bewohner:innen, sondern gleichzeitig Teilhaber:innen an Eigentümergemeinschaften, in deren Mittelpunkt nicht der Profit, sondern das Credo der Gemeinschaft steht.

Heute feiern diese „alternativen Wohnmodelle" unter den Synonymen „Cohousing", „kollektive Wohnprojekte" sowie „Baugenossenschaften" eine regelrechte Renaissance. Dies zeigen etwa das bis 2028 laufende Bauprojekt Wiener Seestadt „Aspern" im 22. Gemeindebezirk oder das im Podcast behandelte „Sieben-Stock-Dorf" am ehemaligen Nordbahnhofgelände in Brigittenau. Was gestern noch Utopien waren, möge heute schon Raum zum Wohnen bieten. Diese alternativen Formen des Wohnens schaffen neue stadtpolitische Perspektiven, vor allem vor dem Hintergrund der Nachhaltigkeit, und verteidigen das Recht der Bürger:innen, das in der Öffentlichkeit zusehends durch kommerzielle Interessen verdrängt wird.

PODCAST
DAUER 31:08 Minuten

KONZEPT: Max Kutzberger
SPRECHER: Max Kutzberger

INTERVIEWTE PERSON:
Barbara Nothegger (Redakteurin *Kurier*)

Lara Erel &
Eva Yurková

4 Bilder
12 × 6 m; 6 × 9 m
Überlagerte
Farbzeichnungen

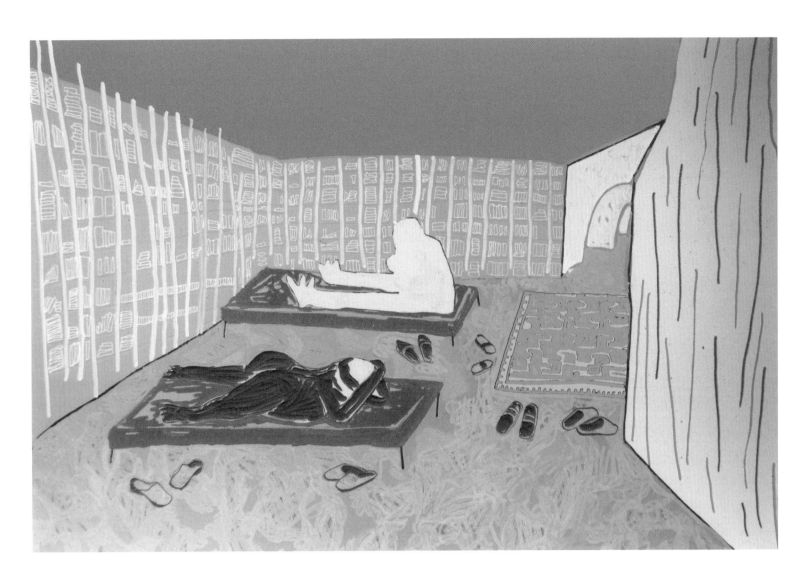

APPENDIX

Katja Landstetter

„Kunst am Bau" in der Nachkriegszeit: Am Beispiel des Franz-Novy-Hofs

Einleitung und Begriffserklärung

Der Fokus der vorliegenden Seminararbeit liegt auf der Geschichte der „Kunst am Bau" in der Wiener Nachkriegszeit von 1947 bis in die späten 1970er-Jahre. Im Seminar „Public History in Wien" im Wintersemester 2019/20 an der Universität Wien war der Franz-Novy-Hof im 16. Wiener Gemeindebezirk unser zentrales Thema. Das Projekt findet unter Zusammenarbeit mit der Universität für angewandte Kunst Wien statt.

Diese Arbeit soll zunächst einen Einblick in die Geschichte der „Kunst am Bau" der Vor- und Nachkriegszeit ermöglichen und den unterschiedlichen Umgang mit der Thematik aufzeigen. Dem Leser oder der Leserin soll die Geschichte der „Kunst am Bau" in der Vorkriegszeit nähergebracht, werden, um den Unterschied zur Nachkriegszeit besser zu verstehen. Die künstlerische Sicht auf das Thema in der Nachkriegszeit soll ebenso beleuchtet werden wie Beispiele der Kunstwerke aus damaligen Zeiten. Am Beispiel des Franz-Novy-Hofs werden die auf geworfenen Aspekte thematisiert und gezeigt, wie sich die „Kunst am Bau" am und im Gemeindebau verewigt hat.

Im Fazit werden die Forschungsfragen nochmals kurz beantwortet und ein Ausblick auf weitere Forschungsmöglichkeiten gegeben. Die zentralen Fragestellungen der vorliegenden Arbeit lauten:

- Wie unterscheidet sich die „Kunst am Bau" in der Vor- und Nachkriegszeit?
- Welche Kunstwerke aus der Nachkriegszeit des Projekts der Stadt Wien „Kunst am Bau" können am Franz-Novy-Hof gefunden werden?

Auf zwei zentrale Publikationen dieser Seminararbeit möchte ich an dieser Stelle kurz eingehen. Elisabeth Corazza geht im Buch *Mosaike an Wiener Gemeindebauten* auf die Stadtgeschichte in Bezug auf Kunstgeschichte ein. Sie behandelt verschiedene Formen von Kunst der Nachkriegszeit und thematisiert die Stadt Wien und ihre Rolle als Kunstmäzenin in der Nachkriegszeit. Interviews mit Künstler:innen und Abbildungen aus dieser Zeit sind zentrale Aspekte in diesem Werk.[1] Die beiden Historiker:innen, Peter Autengruber und Ursula Schwarz, gehen in ihrem Buch *Lexikon der Wiener Gemeindebauten* einerseits auf die Geschichte der Gemeindebauten ein und andererseits bietet das Nachschlagwerk nach Bezirken geordnete Informationen über das Bau- und Errichtungsdatum, die Architekt:innen, die Namensgebung der jeweiligen Gemeindebauten sowie der Denkmäler.[2] Beide Publikationen behandeln die Vor- und Nachkriegszeit der „Kunst am Bau" in Wien.

„Kunst am Bau" bezeichnet die Einbeziehung von Kunstwerken in Bauvorhaben und wird meist von öffentlichen Stellen in Auftrag gegeben. Verschiedene künstlerische Gestaltungsvarianten spielen dabei eine Rolle, wie etwa Malereien, Mosaike, Sgraffiti, Plastiken und Brunnenanlagen. Die Kunst soll nicht nur öffentlich zugänglich und somit auch sichtbar sein, sondern sie soll auch bilden, repräsentieren, informieren und Identität stiften.[3]

„Kunst am Bau" umfasst unterschiedliche künstlerische Formkategorien, darunter fallen:

- Hauszeichen: rahmenartiges Bildfeld beim Haustor, zur Identifizierung des Bauteils, welches zur Orientierung für Kinder in den Superblocks gedacht war.
- Supraporte: ein über einem Tor oder Portal angebrachtes Stilelement (Gemälde, Relief).

1 Vgl. Elisabeth Corazza, Mosaike an Wiener Gemeindebauten – Kunst am Bau im Wien der Nachkriegszeit, Wien 2009.

2 Vgl. Peter Autengruber/Ursula Schwarz, Lexikon der Wiener Gemeindebauten. Wien/Graz/Klagenfurt 2013.

3 Vgl. Mirjam Messner, Kunst am Bau in Wien von 1990-2013, Masterarbeit, Technische Universität Wien 2013.

4 Vgl. Autengruber/
Schwarz, Lexikon, 36.

5 Vgl. Kurt Wehlte,
Werkstoffe und
Techniken der Malerei,
Ravensburg 1967,
305–313; Wolfgang
Westerhoff, Sgraffito
in Österreich, Krems
2009.

6 Vgl. Autengruber/
Schwarz, Lexikon, 18.

7 Vgl. Stefan Kalno-
ky, Ringstraße des Pro-
letariats? Zum Wandel
der Sozialstruktur
der BewohnerInnen
fünf ausgewählter
Gemeindebauten im
Kontext der Wiener
Stadtentwicklung
des 20. Jahrhunderts,
Dipl.-Arb. Universität
Wien, 2010.

8 Vgl. Autengruber/
Schwarz, Lexikon,
19–20.

9 Vgl. Corazza,
Mosaike, 15.

10 Vgl. ebd., 15–16.

11 Vgl. ebd., 30–32.

12 Rathauskor-
respondenz vom
16.10.2013, Kunst am
Bau: Über 50-jähriges
Mosaik von Rudolf am
Hauptbahnhof prä-
sentiert, URL: https://
www.wien.gv.at/
presse/2013/10/16/
kunst-am-bau-ue-
ber-50-jaehriges-
mosaik-von-rudolf-
hausner-am-haupt-
bahnhof-praesentiert
(abgerufen 14.12.2019).

13 Vgl. Corazza,
Mosaike, 16.

14 Vgl. ebd., 58.

15 Vgl. ebd., 33.

- Fries: lineares, meist waagrechtes Ornament bzw. Stilelement.
- Bauplastiken: Ausgestaltung der Simse, Profile.
- Wandbilder: künstlerische Gestaltung der Außenhaut des Baus, oft monumental ausgeführt; sie können autonom zum Bau, in Beziehung zum Bau oder als Ersatz für Architektursprache sein.
- Plastiken: Interessant ist, dass man recht viele exotische Tiere, wie Eisbären, Giraffen oder Tiger im öffentlichen Raum vorfindet; dieses entsprach der Exotikwelle in den 1950er-Jahren.[4]
- Sgraffito: Kratztechnik, bei der verschiedenfarbige Putzschichten abgekratzt werden, wobei ein Farbkontrast entsteht.[5]

Der Wohnbau Wiens in der Nachkriegszeit

Während des Zweiten Weltkriegs wurden in Wien etwa 87.000 Wohnungen zerstört, und rund 35.000 Menschen waren obdachlos. Im Jahr 1947 wurde der Grundstein für die Per-Albin-Hansson-Siedlung im 10. Wiener Gemeindebezirk gelegt. Diese Wohnungen waren größer als die bis zu diesem Zeitpunkt hauptsächlich errichteten Gemeindebauwohnungen und waren mit Bädern und Toiletten ausgestattet. 1950 startete die Gemeinde Wien das „Schnellbauprogramm", um jährlich 3.000 neue Wohnungen zu bauen, welches 1954 abgeschlossen wurde. Die neuen Stadtviertel sollten großzügiger gestaltet werden und Grünflächen erhalten bleiben. 1956 wurde mit dem Franz-Novy-Hof die 100.000ste Gemeindebauwohnung seit dem Beginn des kommunalen Wohnbaus 1919 errichtet.[6] In den 1960er-Jahren entstanden erstmals Wohnblöcke in Fertigteilbauweise, um so schneller und günstiger Wohnraum zu schaffen. Anfang der 1960er-Jahre war der Wiederaufbau Wiens abgeschlossen, und bis dahin wurden jährlich 9.000 Gemeindewohnungen errichtet.[7] 1979 wurde bereits die 200.000ste Gemeinbauwohnung errichtet. Der Grundgedanke des „Roten Wiens" bezüglich der Nahversorgungsmöglichkeiten innerhalb der Gemeindebauten wurde auch nach 1945 beibehalten.[8] Die „Kunst am Bau" wurde in diesem Zeitraum meist nachträglich angebracht und war nicht mehr Teil des architektonischen Konzepts, wie das vor dem Zweiten Weltkrieg üblich war.

Die Geschichte der „Kunst am Bau" in Wien vor 1945 und in der Nachkriegszeit

Architektur ohne Kunst war schon vor dem Ersten Weltkrieg kaum vorstellbar, wie man an den Gebäuden der Ringstraße in Wien erkennen kann. In der Ersten Republik gab es trotz vieler Verzierungen an Gemeindebauten keine rechtliche Festlegung zur finanziellen Förderung von Kunst an Bauten. Die Wohnkomplexe wurden damals als Gesamtkunstwerk gesehen und auch als solche errichtet. Ende der 1920er-Jahre sollte eine Förderung eingeführt und mindestens ein Prozent der Gesamtsumme des finanziellen Aufwands für Kunst genutzt werden. Allerdings scheiterte dieses Vorhaben.[9]

In der Zwischenkriegszeit zog durch das „Rote Wien" Kunst in die „Paläste der Arbeiter:innen" ein. In den 1920er- und 1930er-Jahren war die Architektur gekennzeichnet von modern-expressionistisch anmutenden Fassaden, und prächtige Wohnhausanlagen wurden das Aushängeschild des Roten Wiens. Die Stadt zog anerkannte Künstler:innen heran, um der „etablierten Kunst" zu entsprechen.

Zur Zeit des Austrofaschismus wurden an Wohnbauten oft Darstellungen aus der christlichen Mythologie, dem Brauchtum oder der Handwerkskunst angebracht.

Während der NS-Zeit kam es kaum zur Errichtung von Siedlungsanlagen, stattdessen wurde von den Nationalsozialisten durch die Vertreibung der jüdischen Bevölkerung Platz in Gemeindebauten und Privathäusern geschaffen. Im Zweiten Weltkrieg wurden mehr Wohnungen zerstört, als das „Rote Wien" zuvor erbaut hatte.[10] Der Reichsminister für Volksaufklärung und Propaganda und Präsident der Reichskulturkammer, Joseph Goebbels (1897–1945), führte nach dem „Anschluss" Österreichs an das Deutsche Reich im März 1938 eine Prozentregelung ein. Es sollte ein Prozent der Bausumme für die künstlerische Gestaltung verwendet werden. Dazu kam es jedoch nicht, da Adolf Hitler (1889–1945) ausschließlich in für den Krieg wichtige öffentliche Bauten investierte. Die wenigen Wohnbauten, die im Nationalsozialismus fertiggestellt wurden, schmückten Wandbilder aus deutschen Sagen, Helden- oder Wappendarstellungen. Viele Kunstwerke wurden in der NS-Zeit unter der rassistischen Aktion „Entschandelung des Stadtbildes" zerstört.[11]

„In den 1950er-Jahren wendete die Stadt Wien etwa zwei Prozent der Bausumme ihrer Wohn- und Nutzbauten für Kunst am Bau auf, insgesamt jährlich rund 3 Millionen Schilling. Die gewaltige Summe von ca. 1090 Aufträgen an ca. 355 KünstlerInnen in den Jahren von 1949 bis 1959 dokumentiert die Wertschätzung der Stadt Wien für die bildende Kunst. Kunstwerke dienten nicht nur der ästhetischen Gestaltung der Stadt, sie schufen auch Bilder der Identität und der Identifikation für die BewohnerInnen. Die Stadt Wien verfolgte damit einen durchaus pädagogisch-volksbildnerischen Zweck."[12]

Die Stadtregierung in der Nachkriegszeit setzte sich zum Ziel, ein modernes Stadtbild zu schaffen, und dabei spielte „Kunst am Bau" eine zentrale Rolle. Freiflächen im Besitz der Gemeinde Wien waren für den Wohnungsbau kaum vorhanden, da ein großer Teil nach dem Krieg für Gemüseanbauflächen verwendet wurde. Nach 1945 veränderte sich auch die Architektur. Hofstrukturen wurden abgelegt, die Häuser höher gebaut und auf Stuck und Dekor an den Außenfassaden verzichtet.[13] Die Bauten aus den 1920er-Jahren waren als architektonische Gesamtkunstwerke mit Pfeilern, Sockeln oder anderen Elementen konzipiert, und damit war die Kunst bereits in die Architektur integriert. Die Architektur der Nachkriegszeit nahm dies nicht auf, und folglich mussten Kunstwerke im Nachhinein gesondert angebracht werden, um gegen die Tristesse am Bau zu kämpfen.[14]

1951 wurde die Prozentregelung eingeführt, und dadurch musste ein gewisser Teil der Bausumme für Kunst verwendet werden, jedoch vorerst auf ein Jahr befristet. Die meisten Künstler:innen, die in der Nachkriegszeit Kunstwerke anfertigten, hatten bereits in der Ersten Republik an Bauten künstlerisch mitgewirkt. Ab 1949 wurden Aufträge an bildende, meist Wiener Künstler:innen vergeben.[15] Kunstsachverständige wählten die Künstler:innen oder Kunstschüler:innen aus und schlugen diese dann der Stadt Wien vor. Diese berieten sich mit den Architekt:innen

über freie Plätze für die Kunstwerke. Bis 1980 wurden circa 450 Künstler:innen, davon ca. 100 Frauen, mit mindestens einer künstlerischen Gestaltung am und im Gemeindebau beauftragt. Viele Künstler:innen erhielten bis zu 15 Aufträge, wie zum Beispiel der österreichische Bildhauer und Maler Alfred Hrdlicka (1928–2009). Zwischen 1949 und 1959 wurden über 1.000 Objekte im Rahmen der „Kunst am Bau" Förderung geschaffen. 80 % davon wurden an Gemeindebauten angebracht. Die restlichen 20 % waren Kunstwerke für Gemeindeeinrichtungen, die mit Sgraffiti, Mosaiken, Reliefs, Brunnenanlagen oder anderen Werken versehen wurden.[16] In diesem Zeitraum wurden von der Gemeinde Wien 892 Aufträge für 1.090 Arbeiten an Maler:innen und Bildhauer:innen vergeben, die nach bestimmten Kategorien arbeiteten. Dadurch sind 95 Sgraffiti, 423 Mosaike, 268 Reliefs, 153 Vollplastiken, 27 Brunnenanlagen und 124 andere Arbeiten in Wien entstanden. Meister:innen und Schüler:innen arbeiteten zeitgleich; dies ließ konservative und moderne Kunstwerke nebeneinander entstehen. Die Künstler:innen bemühten sich stets darum, dass die Bewohner:innen sich in ihren Werken wiedererkennen, um so die Kunst positiv reflektieren zu können.[17]

Ab dem Ende der 1950er-Jahre setzte die Stadt Wien vermehrt auf den Ankauf von Kunstwerken, da sich die moderne Architektur durch ihre klaren Linien schlechter mit Mosaiken vereinbaren ließ. Durch die vielen Grünflächen traten Skulpturen und andere Figuren in den Mittelpunkt der Kunstanschaffung. Mosaike wurden, wenn überhaupt, nur mehr auf Mauern und nicht mehr auf Hauswänden angebracht.[18]

Bis in die 1970er-Jahre wurden Häuser oft nachträglich mit Kunstwerken versehen, jedoch verlief sich das recht schnell. Durch den Stilpluralismus, an dem sich die Architektur nun orientierte, verschwand die „Kunst am Bau" gänzlich. Künstler:innen wurden für Architekt:innen wieder zentral, um die Architektur direkt mit der Kunst zu vereinen.[19] „Kunst am Bau war nicht mehr integrierter Bestandteil oder Ornament, sondern sollte als ästhetische, sozial gut konzipierte Architektur als Gesamtkunstwerk funktionieren."[20]

Das Kulturbewusstsein der Bevölkerung stand für die Stadt Wien im Mittelpunkt ihrer Rolle als Kunstmäzenin. Kunst sollte in der Bevölkerung wieder stärker bewusst und verankert sowie das Kunstverständnis erneuert werden und für den Reifungs- und Humanisierungsprozess stehen. Die damals geschaffenen Kunstwerke stellen keine Fragen oder irritieren. Sie bilden Schönes und Klares ab und wurden von traditionellen Werten und Rollenbildern begleitet. Vermittelt wurde „Kunst am Bau" als „Ausstellung unter freiem Himmel bei freiem Eintritt", bei der soziale und politische Fortschritte sichtbar demonstriert wurden.[21]

Den Bewohner:innen Kunst kostenfrei zu vermitteln war zentrale Idee der Wiener Gemeinderegierung in der Nachkriegszeit. Da die Menschen kaum Zeit oder Geld hatten, um ins Museum zu gehen, wurde die Initiative „Kunst am Bau" gestartet. Wichtige Akteurin wurde somit wieder die Künstler:innenschaft, die durch Teilnahme an Ausschreibungen der Stadt Wien Ideen zur künstlerischen Gestaltung von Gemeindebauten einbringen sollte. Welche Kunstwerke tatsächlich ausgeführt wurden, entschied eine Jury.

Hintergrund der Initiative war, dass die Bevölkerung in den Gemeindebauten Kunst als etwas Positives und Weltverbesserndes wahrnehmen sollte. Besonders wollte die Gemeinde Wien Kunst an Gemeindebauten in Außenbezirken anbringen, da in diesen oft die sozial am niedrigsten gestellte Bevölkerungsschicht wohnte.[22]

Die Kunst selbst hatte stets einen Lokalbezug: So zeigen Mosaike etwa an der Donau schwimmende Fische, oder an den Bauten neben dem Lainzer Tiergarten wurden Wildschweine abgebildet. Häufige Motive der Mosaikabbildungen sind auch Krankenpflege und die Türkenbelagerung. Die Themen Arbeit, naturalistische Schönheit oder Geschichte wurden ab den 1960er-Jahren mit abstrakter Kunst verbunden bzw. vermischt. Aus heutiger Sicht bildet die Kunst an Gemeindebauten der 1950er- und 1960er-Jahre eher rückschrittliche Werte und Normen ab, um den Menschen in der Nachkriegszeit Stabilität zu vermitteln.[23] Durch den heutigen „Overload" an Informationen und Werbung rücken die Mosaike in den Hintergrund, und man muss bewusst danach suchen. Oftmals sind diese von Bäumen verdeckt, anders als zu deren Entstehungszeit, als der Blick noch frei von Ablenkung oder Natur war.[24]

Die Kunstwerke an Kommunalbauten wurden oft von Künstler:innen erschaffen, die keine Erfahrung mit der Gestaltung zweidimensionalen Bauschmucks hatten.

Mosaike dienten als erzieherisches Element in den Wohnbauten, um ein Nachkriegsbewusstsein zu schaffen.[25] Die Künstler:innen mussten sich an bestimmte Vorgaben der Stadt Wien halten. Motive aus Flora und Fauna oder abstraktes Gestalten waren gewünscht. Der finanzielle Überlebenskampf der Künstler:innen nach 1945 zwang sie, die Vorgaben der Stadt Wien zu erfüllen. Dazu sagte der österreichische Maler Hans Staudacher: „Das waren Notaufträge. Die haben mit meiner Kunst wenig zu tun. Ich glaube, die Künstler hätten alle lieber etwas anderes gemacht. Ich hatte ja wie andere auch eine Familie zu ernähren."[26] Zu seinen Werken zählen das Mosaikbild „Baum mit Tieren" im 14. Bezirk und „Rehe" im 8. Bezirk aus den Jahren 1953 / 54.

Teilweise durften die Künstler:innen die Motive frei wählen. Ausnahmen waren etwa die Werke „Fabelfahrzeuge" im 21. Bezirk in der Großfeldsiedlung von Lucia Kellner.[27] Die Schmucklosigkeit des Zweiten Weltkriegs sollte weichen und sich hin zur „neu erfundenen heiteren Mentalität" entwickeln.[28]

Viele Künstler:innen bekamen in der Nachkriegszeit Aufträge für Mosaike oder andere Arbeiten, die sie selbst zuvor noch nie angefertigt hatten. „Wir haben das alle wegen des Geldes gemacht. Keiner von uns hat welches gehabt. So richtig austoben konnte man sich allerdings künstlerisch nicht. Die Motive mussten sehr einfach sein", so die Künstlerin Lucia Keller.[29] Auch der Umgang mit Materialien stellte für sie ein großes Hindernis dar: „Glasquadratln. Damit zu arbeiten ist wahnsinnig schwer. Für die Gemeinde war es das Billigste. In der Farbigkeit waren wir damit allerdings stark eingeschränkt. Der Entwurf musste einfach und an das schwierige Material angepasst sein."[30]

Mosaike an den Gemeindebauten

Mosaike sind Kunstwerke, die aus vielen kleinen Einzelsteinen bestehen und zusammengesetzt ein großes Ganzes bilden. Verwendet werden Keramik-, Natur- oder

16 Vgl. ebd., 35.

17 Vgl. Stadtbauamt der Stadt Wien (Hg.), Die Stadt Wien als Mäzen III – Aufträge der Wiener Stadtverwaltung an Maler und Bildhauer von Ende 1949 bis Ende 1959, (Wien 1959) 8–9.

18 Vgl. Corazza, Mosaike, 36.

19 Vgl. ebd., 17.

20 Ebd., 18.

21 Vgl. ebd., 37–38.

22 Vgl. ebd., 11.

23 Vgl. ebd., 59.

24 Vgl. ebd., 12.

25 Vgl. ebd., 10.

26 Ebd., 45.

27 Vgl. ebd., 44.

28 Vgl. ebd., 40–41.

29 Ebd., 42–43.

30 Vgl. ebd., 44.

31 Vgl. ebd., 13.

32 Vgl. ebd., 85.

33 Vgl. Autengruber/
Schwarz, Lexikon, 34.

34 Vgl. Österreichi-
sche Akademie der
Wissenschaften (Hg.),
Österreichisches Bio-
graphisches Lexikon
1815–1950. (M–P,
7), Graz/Köln 1978,
172–173; URL: https://
www.geschichtewiki.
wien.at/Franz_
Novy, http://www.
dasrotewien.at/seite/
novy-franz, (beide
abgerufen 12.8.2020).

35 Vgl. Denk-
mal Franz Novy,
URL: https://www.
geschichtewiki.wien.
gv.at/Denkmal_Franz_
Novy (abgerufen
15.12.2019).

36 Vgl. Rathaus-
korrespondenz vom
22.01.2016, Ludwig/
Prokop: Erklärende
Zusatztafel zu Mosaik
von O.R. Schatz am
Franz-Novy-Hof, Stadt
Wien, URL: https://
www.wien.gv.at/
presse/2016/01/22/
ludwig-prokop-erklae-
rende-zusatztafel-
zu-mosaik-von-o-r-
schatz-am-franz-no-
vy-hof (abgerufen
15.12.2019).

37 Vgl. Autengruber/
Schwarz, Lexikon, 92.

38 Vgl. Ludwig
präsentiert neue
„Kunst am Bau", URL:
https://www.ots.at/
presseaussendung/
OTS_20071123_
OTS0182/ludwig-
praesentiert-neue-
kunst-am-bau
(16.12.2019).

Glassteine, welche sehr witterungsbeständig sind. Aus diesem Grund entschied sich die Stadt Wien für Mosaik-bilder an Außenwänden von Gemeindebauten und nicht für Wandmalereien. Dies lässt sich auch heute noch gut erkennen, da die Farbintensität der Mosaike kaum nach-gelassen hat, nur ein paar Steinchen fehlen gelegentlich.[31]

Oft, wenn Menschen ins Zentrum der künstlerischen Darstellung rücken, werden Kinder beim Spielen, Fami-lienbildnisse, Männer und Frauen bei der Arbeit, Hoff-nungen, Wünsche oder „Ideale" abgebildet. Normen und gesellschaftliche Rollenbilder wurden der Zeit entspre-chend in den Kunstwerken manifestiert.[32]

Mitte der 1970er-Jahre kam die „Kunst am Bau" fast gänzlich zum Erliegen und es wurden lediglich noch Haus-zeichen und Ornamente zur Unterscheidung von Wohn-häusern angebracht. Ziel war es, den Bewohner:innen die Kunst vor die Haustüre zu liefern.[33]

Kunst am Gemeindebau am Beispiel des Franz-Novy-Hofs

Der Franz-Novy-Hof befindet sich im 16. Wiener Gemein-debezirk in der Koppstraße 97–101 und wurde von 1950–1954 erbaut. Er beinhaltet 802 Wohnungen, einige Plastiken und ein bekanntes Mosaik des österreichischen Malers und Grafikers Otto Rudolf Schatz (1900–1967). Franz Novy wurde am 28. September 1900 als Sohn einer politisch engagierten Ottakringer Bauarbeiterfamilie geboren und erlernte das Stuckateurhandwerk. 1914 trat er der SDAP bei und 1925 war er Sekretär der Bauar-beitergewerkschaft. Zwei Jahre später wurde er zum Be-zirksrat in Ottakring gewählt und von 1932 bis 1934 war er für die SDAP im Gemeinderat tätig. Nach den Fe-bruarkämpfen 1934 musste er in die Tschechoslowakei flüchten, da er per Steckbrief gesucht wurde. Dort enga-gierte er sich für den Aufbau der Auslandsvertretung der österreichischen Gewerkschaften. 1939 musste er nach der Besetzung der Tschechoslowakei durch die National-sozialisten erneut flüchten; zunächst nach Stockholm und 1942 nach London, wo er 1943 zum Obmann des sozial-demokratischen „Austrian Labour Club" gewählt wurde. Trotz verhängten Rückreiseverbots durch die Alliierten reiste Novy über Paris im Oktober 1945 illegal in Österreich ein. Nach kurzer Inhaftierung wurde er freigelassen und im November 1945 in den Wiener Gemeinderat gewählt. Ab 1946 war er amtsführender Stadtrat für Bauwesen und Vorsitzender der Gewerkschaft für Bau- und Holzarbeiter. Im Jahr 1948 wurde er zum stellvertretenden Bundes-parteivorsitzenden gewählt. Am 14. November 1949 starb Franz Novy in Wien.[34]

Die „Kunst am Bau" spielt am Franz-Novy-Hof eine große Rolle. Im Zentrum des Franz-Novy-Hofs befindet sich das Novy-Denkmal, ein frei stehender Keramikpfeiler, der 1959 vom ungarischen Bildhauer Edmund Moiret (1883–1966) errichtet wurde. Das Denkmal hat zwei In-schriften: Eine an der Vorderseite „Franz Novy 1900–1949 / Er begann in schwerster Zeit mit dem Wiederaufbau Wiens" und an der Rückseite „Es mögen die Herzen und Hände / Im Geiste der Freundschaft vereint / Dem Besten nur dienen".[35]
An der Außenfassade des Franz-Novy-Hofs befindet sich das riesige Mosaik von Otto Rudolf Schatz, welches auf die 100.000ste Gemeindebauwohnung verweist, die hier 1957 errichtet wurde. Abgebildet sind 97 Archi-tekten und drei Architektinnen, die Modelle der von ihnen

geplanten Gemeindebauten in Händen halten. Die Inschrift des Bildes lautet: „Wo sich ein Kreis von Schöpfern findet, / Wächst hunderttausendfache Saat: / Denn Menschen, Raum und Zeit verbindet / Zum Wohle immer nur die Tat."[36]

Rund um den Franz-Novy-Hof, oft versteckt im Gebüsch, findet man die Plastiken *Maurer* (1955) des österreichischen Malers und Bildhauers Otto Eder (1924–1982), *Freundinnen* (1959) von Artur Hecke (1907–1976) und *Elektrische Energie* (1953) des Bildhau-ers Ferdinand Opitz (1885–1960).[37]

Michael Ludwig, damaliger Wohnbaustadtrat und derzeitiger Wiener Bürgermeister, sagte bei einer Präsentation zeitgenössischer „Kunst am Bau" im November 2007:

„Kunst wird in Wien auch im Bereich des sozialen Wohnbaus großgeschrieben. Denn es sind nicht zu-letzt Kunstwerke, die einem Wohnbau einen einzigar-tigen Charakter verleihen, der zur Identifikation der Bewohnerinnen und Bewohner mit ihrer Wohn-umgebung beiträgt. Neben einer qualitätsvollen und bedarfsgerechten Architektur spielt daher auch, Kunst am Bau' bei der Gestaltung einer lebenswerten und ansprechenden Wohnumgebung eine wichtige Rolle. Als Element der Alltagskultur erfüllt sie eine maß-gebliche Funktion: […] Denn achtsam gestaltete, kunst-volle Räume wirken sich positiv auf das Wohlbefinden ihrer Nutzerinnen und Nutzer aus und heben deren Lebensqualität und Wohnzufriedenheit. Kunstwerke in Wohnbauten stellen somit ein weiteres sichtbares Zeichen für die hohe Wertschätzung, die den Bewoh-nerinnen und Bewohnern entgegengebracht wird, dar."[38]

Conclusio

Zusammenfassend kann gesagt werden, dass „Kunst am Bau" die Verbindung von bildender Kunst mit Architektur in meist öffentlichem Auftrag bezeichnet. Verschiedene künstlerische Formen, wie Skulpturen, Malereien, Mosaike und Brunnenanlagen, spielen dabei eine wichtige Rolle. Die Kunstwerke sollen öf-fentlich zugänglich und sichtbar sein.

Der wesentliche Unterschied zwischen „Kunst am Bau" in der Vor- und Nachkriegszeit liegt darin, dass die künstlerischen Überlegungen zu unterschied-lichen Zeitpunkten getroffen wurden. In der Vor-kriegszeit wurden die künstlerischen Aspekte bereits schon bei den Skizzen und den Bauplänen mitge-dacht, und somit flossen diese in das Gesamtkonzept eines Gebäudes von Anfang an ein. Nach 1945 wur-den künstlerische Elemente erst nach der Errichtung der Bauten initiiert und ausgeführt. Am Beispiel des im 16. Wiener Gemeindebezirk gelegenen Franz-Novy-Hofs wird ein Einblick in die „Kunst am Bau" nach 1945 gegeben. In diesem Gemeindebau finden sich nicht nur ein für die Nachkriegszeit typisches Mosaik an der Fassade, sondern auch ein Denkmal und einige Skulpturen.

Eva Kettner-Gössler
Elisabeth Luif

Umkämpftes Wohnen.
Sozialer Wohnbau rund um die Schmelz

Ein Spaziergang durch Geschichte und Gegenwart

Die Frage, wie wir wohnen (wollen), betrifft jede und jeden Einzelnen von uns und ist damit eine eminent gesellschaftspolitische Frage, in der Geschichte genauso wie in der Gegenwart. Im Rahmen eines Spaziergangs laden wir dazu ein, diese Frage aus einer historischen Perspektive zu betrachten. Auf den folgenden Seiten erzählen wir die Geschichte einiger sozialer Wohnbauten rund um die Schmelz (15. und 16. Bezirk): Neben den kommunalen Wohnbauten des „Roten Wien" (1919–1934) thematisieren wir gemeinnützige Initiativen vom Beginn des 20. Jahrhunderts und zur Zeit des Austrofaschismus (1933–1938). Zeitlicher Schlusspunkt unserer Betrachtungen ist die Wiederaufnahme der kommunalen Bautätigkeit nach 1945 am Beispiel des Franz-Novy-Hofs. Mit dem Stadtplan links unten ist es möglich, die beschriebenen Gebäude selbst zu besichtigen. Damit wollen wir zunächst zu einer Auseinandersetzung mit der Geschichte, die uns tagtäglich umgibt, anregen. In unserem Stadtbild materialisieren sich bis heute vielfältige, teils widersprüchliche Vorstellungen über das Wohnen. Was schließlich gebaut wurde, stand in engem Zusammenhang mit den politischen und ökonomischen Rahmenbedingungen der jeweiligen Zeit. Wohnen war und ist daher nie nur eine Frage individueller Vorlieben, sondern eng verbunden mit politischen Vorstellungen, wie eine „gute" Gesellschaft aussehen soll.

Zentrale historische Debatten sind dabei nach wie vor aktuell: Soll der Zugang zu Wohnraum vom freien Markt reguliert oder gesellschaftlich organisiert werden? Soll städtische Politik Fürsorgecharakter haben oder Eigeninitiative fördern? Soll Wohnbau die Privatsphäre des Einzelnen gewährleisten oder Räume des kollektiven Miteinanders herstellen?

Daher möchten wir mit diesem Spaziergang auch einen Rückbezug zu unserer Gegenwart herstellen. Wohnen ist nach wie vor eine politische Frage, was beispielsweise der drastische Mietenanstieg in den letzten zehn Jahren zeigt. Der Blick in die Vergangenheit kann uns dabei helfen, die aktuellen Konflikte und ihre Ursachen besser zu verstehen.

Quelle: https://www.wien.gv.at/stadtplan

Stationen des Spaziergangs:

1. Lobmeyrhof (1901)
2. Notstandssiedlung „Negerdörfl" (1911) und Franz-Novy-Hof (1954)
3. Franz-Schuhmeier-Hof (1927)
4. Polizeiwohnhaus Dollfuß-Hof (1934)
5. Wohnhausanlage Schmelz (1924)
6. Familienasyl St. Engelbert (1936)
7. Heimhof (1922)

62

Damals und heute: Sozialer Wohnbau in Wien

Um 1900 war Wien die Hauptstadt der multiethnischen Habsburger-Monarchie und wuchs bis kurz vor dem Ersten Weltkrieg auf zwei Millionen Einwohner:innen an. Der Grund dafür war die steigende Arbeitsmigration in die Stadt, mehrheitlich aus dem nahe gelegenen Böhmen und Mähren. Durch Industrialisierung und Bauboom stieg der Bedarf an Arbeitskräften, vor allem in schlecht entlohnten Sektoren wie der Bau- und Textilindustrie und im häuslichen Dienst. Die Arbeiter:innen wohnten großteils in schlechten Bassena-Wohnhäusern, viele konnten sich gar nur einen Schlafplatz leisten („Bettgeher"). Soziale Sicherungssysteme existierten zu dieser Zeit de facto nicht, der private Wohnungsbau stagnierte wegen der fehlenden Rentabilität. Die steigende Wohnungsnot wurde durch den Ersten Weltkrieg noch verstärkt. So wurde die Wohnungsfrage bereits zu dieser Zeit zu einem zentralen Thema. Erste auf Selbsthilfe-Prinzipien beruhende Initiativen entstanden, darunter Baustiftungen, Genossenschaften und „wilde" Siedlungen. Der sogenannte „Friedenszins" von 1917 sollte Mietpreise und Kündigungen beschränken, um die zunehmend radikalisierte Arbeiterschaft zu beruhigen.

Mit der Durchsetzung der Republik im November 1918 konnten Arbeiter:innen erstmals grundlegende soziale und demokratische Rechte erringen, wie das Frauenwahlrecht oder den Achtstundentag. Es kam auch zu wichtigen Fortschritten in der Wohnpolitik, 1922 wurde erstmals ein umfassender Mieterschutz erlassen. In Wien übernahm die Sozialdemokratische Arbeiterpartei (SDAP) 1919 die Stadtregierung, die unter anderem für ihr umfassendes Wohnbauprogramm bekannt wurde. In dieser Zeit des „Roten Wien" wurden bis 1934 über 60.000 neue Wohnungen gebaut. Auch gegenwärtig wohnt knapp ein Viertel der Wiener Bevölkerung in Gemeindebauten, die teilweise aus dieser Zeit stammen. In der Zeit der Faschismen (1933–1945) kam es zu einer drastischen Reduktion des Wohnbaus, Grund dafür waren neben geänderten politischen Zielen auch die Wirtschaftskrise der 1930er-Jahre und die Ausrichtung des NS-Regimes auf die Kriegsproduktion. In der Zweiten Republik wurde nach einer ersten Phase des Wiederaufbaus wieder an das Wohnbauprogramm der Zwischenkriegszeit angeknüpft.

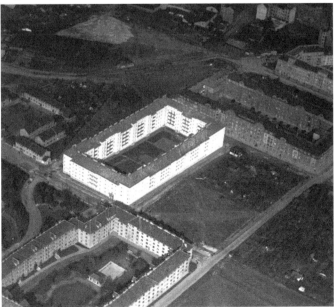

Abb. 1: Luftaufnahme der Schmelz 1931/32, der Großteil der Gebäude stammt aus der Zeit des „Roten Wien": Wohnhausanlage Schmelz (links unten), Pirquet-Hof (Mitte), Franz-Schuhmeier-Hof (rechts oben).

Wohnbau auf der Schmelz

Die Schmelz war um 1900 ein relativ unbebautes Gebiet und wurde als Naherholungsgebiet genutzt, außerdem befand sich dort der Truppenübungsplatz der nahe gelegenen Graf-Radetzky-Kaserne. Erst nach dem Ersten Weltkrieg begann die Bebauung in größerem Stil, dominiert vom kommunalen Wohnbauprogramm des „Roten Wien". Die Voraussetzung dafür bildeten Infrastrukturprojekte wie die Vorstadtbahn, die bereits unter dem christlich-sozialen Wiener Bürgermeister Karl Lueger (1897–1910) erbaut wurden. Im 15. und 16. Bezirk entstanden neben zahlreichen Industriebetrieben vor allem Arbeiterwohnungen. Wie die Arbeiter:innen wohnen sollten, war allerdings eine umkämpfte Frage.

Auch heute noch sind der 15. und 16. Bezirk arme und migrantisch geprägte Arbeiterbezirke. In Rudolfsheim-Fünfhaus waren die Lohneinkommen 2017 mit nur knapp 18.000 Euro netto pro Person die niedrigsten in ganz Wien, in Ottakring mit 20.000 Euro nur knapp darüber. Im Vergleich dazu verdienten Bewohner:innen von Döbling durchschnittlich 27.000 Euro. Auch bei der durchschnittlichen Wohnfläche bilden der 15. und 16. Bezirk mit 31 m² pro Person das Schlusslicht in Wien.

STATION 1
Jubiläumshäuser

Stiftungshof: 1160, Maderspergerstraße 4–8 / Roseggergasse 2–8
Lobmeyrhof: 1160, Lorenz-Mandl-Gasse 10–16 / Wernhardtstraße 13–19 / Roseggergasse 1–7 / Maderspergerstraße 10–14

1896 schrieb die Kaiser-Franz-Joseph-Jubiläumsstiftung anlässlich des 50-jährigen Regierungsjubiläums einen Wettbewerb für neue Musterarbeiterwohnungen aus. Die Jubiläumshäuser waren die innovativste und folgenreichste Wohnbau-Reformmaßnahme am Ende des 19. Jahrhunderts. Die Nähe zur damaligen Stadtbahn brachte die gewünschte Anbindung an Gewerbe und Industrie bei gleichzeitigem Fernhalten der Arbeitenden aus den inneren Bezirken. Bezeichnenderweise wurden die Bewohner:innen der Häuser damals „Breitenseer Kolonie" genannt. Die Architekten Theodor Karl Bach (1858–1938) und Leopold Simony (1859–1929) planten schließlich die beiden zwischen 1899 und 1901 errichteten Häuser Lobmeyr-Hof (152 Wohnungen) und Stiftungshof (244 Wohnungen), in Letzterem wurde auch ein Männer- und Frauenwohnhaus untergebracht. Innovativ waren die Festlegung von Wohnstandards wie Mindestgröße, direkte Belichtung und Belüftung jedes Raumes sowie der Einbau einer Toilette pro Wohnung. Pro Geschoss gab es nur vier Wohnungen. Damit waren die bisher üblichen, weitaus zahlreicheren, am Gang angeordneten Bassenawohnungen obsolet. Der neue Wohnungstyp sowie die weitläufigen Innenhöfe dienten den ab den 1920er-Jahren errichteten Wiener Gemeindebauten als Vorbild.

Eine Hälfte des Stiftungshofs (Gutraterplatz 2, Wernhardtstraße 1–3, Zöchbauergasse 2–4, Maderspergerstraße 2, Roseggergasse 8) war in den 1970er-Jahren abbruchreif und wurde vom damaligen Hausbesitzer Friedrich Babak mit angeblich großem Gewinn an die Gemeinde Wien verkauft. Nach dem Abbruch errichtete die gemeindeeigene Baugenossenschaft Gesiba einen Neubau. Die Renovierung des benachbarten Lobmeyrhofs wurde vom „Ludwig LobmeyrSpezialfond" mitfinanziert und 2016 mit einem zweigeschossigen Dachausbau, einer eingeschossigen Tiefgarage und 175 Wohnungen ausgeführt. Von der alten Bausubstanz blieben 35 % erhalten.

Abb. 2: Der Innenhof des Stiftungshofes heute.

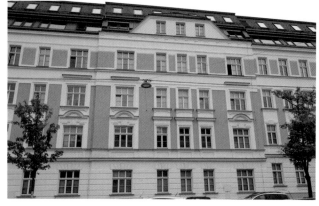

Abb. 3: Der Lobmeyrhof heute.

ZUM WEITERLESEN:
Heinrich Rauchberg, Die Kaiser Franz-Josef I.-Jubiläums-Stiftung
für Volkswohnungen und Wohlfahrtseinrichtungen, Wien 1897.

STATION 2
Notstandssiedlung „Negerdörfl"[1]
und Franz-Novy-Hof
1160, Koppstraße 97–101 /
Gablenzgasse 112–118 /
Herbststraße 103–105 /
Pfenninggeldgasse 4

1911 wurde von der Gemeinde Wien eine Notstandssiedlung für arme, kinderreiche Familien errichtet. In acht einstöckigen Holzgebäuden bestand für jede der 128 Familien eine kleine Zimmer-Küche-Wohnung mit WC und Wasser am Gang. Die Siedlung wurde in der Nachbarschaft unter dem Namen „Negerdörfl"

bekannt. Dieser Begriff kommt vermutlich von der Bezeichnung „neger sein", was bedeutet, kein Geld zu haben. Die Bewohner:innen verwendeten den Begriff zwar auch selbst, er wurde aber auch zu einer abwertenden Fremdbezeichnung, da das „Negerdörfl" oft mit Armut, Kriminalität und Migrant:innen assoziiert wurde.

Die Siedlung wurde 1952 abgerissen und an ihrer Stelle der Franz-Novy-Hof erbaut. Nach dem Kriegsende 1945 nahm die Gemeinde Wien das Wohnbauprogramm wieder auf. Zunächst dominierten der Wiederaufbau und die Errichtung kleinerer Gebäude (Baulückenverbauung). Der Franz-Novy-Hof war eines der ersten Großprojekte und wurde nach einem seiner wichtigsten Proponenten

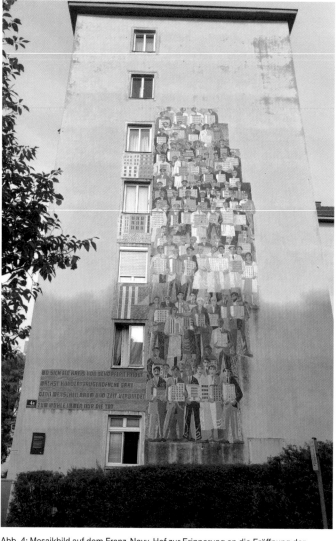

Abb. 4: Mosaikbild auf dem Franz-Novy-Hof zur Erinnerung an die Eröffnung der 100.000sten Gemeindewohnung im Jahr 1954.

benannt: Franz Novy war Sozialdemokrat und Gewerkschafter. Er flüchtete nach dem Februar 1934, blieb im Exil weiterhin politisch aktiv und kehrte 1945 nach Österreich zurück. Er wurde Stadtrat für Bauwesen und leitete den Wiederaufbau bis zu seinem Tod im Jahr 1949.

1 Wir sind uns der rassistischen Verwendung dieses Begriffes bewusst, er dient hier der Sichtbarmachung einer historischen (und leider nach wie vor aktuellen) Realität.

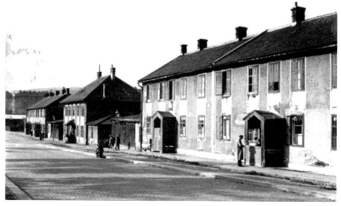

Abb. 5: Das „Negerdörfl" mit Blick von der Gablenzgasse.

Im Rahmen eines Zeitzeugenprojekts wurden ehemalige Bewohner:innen des „Negerdörfls" interviewt. Dabei wurden zwar die Freiheit und Solidarität betont, aber auch die deutlich schlechtere Wohnsituation im Vergleich zu den Gemeindebauten. So berichtet Else Klejna über ihre Kindheit im „Negerdörfl" in den 1930er-Jahren und den späteren Umzug in eine Gemeindewohnung:

> „Nach der Schule waren wir im Hof, bis die Gaslaternen ausgegangen sind. Dann mussten wir rauf. Ich habe eine Bekannte, die sagt: ‚Ich habe euch immer beneidet, aber die Eltern haben es verboten, geht dort ja nicht hinein, das dürft ihr nicht.' Die anderen Kinder durften ja in den anderen Höfen nirgendwo ins Gras hineinsteigen. Im Pirquet-Hof war alles eingezäunt und die Kinder durften nicht in die Wiese gehen. … Wir konnten im Negerdörfl auf der Wiese sitzen und spielen. … Abschiedsschmerz vom Negerdörfl hat es am Schluss keinen gegeben. Die Leute waren schon froh über die Gemeindewohnungen, man hat alles drinnen gehabt, wie das Wasser, so wie im Pirquet-Hof."

ZUM WEITERLESEN:
Wohnservice Wien (Hg.), Spurensuche in Ottakring. Wiener Geschichte(n) aus erster Hand (wohnpartner Bibliothek 2), Wien Oktober 2012.

STATION 3
Franz-Schuhmeier-Hof
1160, Pfenniggeldgasse 6–12 /
Possingergasse 63–65 / Koppstraße 100–108

Dieser Gemeindebau wurde in zwei Bauphasen bis 1927 nach den Plänen von Gottlieb Michal (1886–1970) und Karl Schmalhofer (1871–1960) mit 285 Wohnungen errichtet. Er wurde nach Franz Schuhmeier (1864–1913) benannt, der als sozialdemokratischer Gemeinderat für die Vergrößerung des städtischen Grundeigentums und die Erbauung kostengünstiger Wohnungen plädierte. Er sah die Lösung des Wohnproblems als kommunale Aufgabe und seine Vorschläge wurden zur Grundlage der sozialdemokratischen Kommunalpolitik.

Abb. 6: Der Franz-Schuhmeier-Hof und die Büste mit Blick von der Ecke Pfenninggeldgasse/Koppstraße.

Die bereits bei den Jubiläumshäusern festgelegten Standards – bisher für Mittelschichtswohnungen geltend – wurden hier nun auch auf Arbeiterwohnungen angewandt: Jeder Raum hatte mindestens ein Fenster, auch das WC, dies bewirkte eine gute Durchlüftung und Belichtung. Die Deckenhöhe wurde von 300–350 cm auf 260 cm gesenkt. Dadurch konnten Bau- und Heizmaterial gespart werden, es hatte aber auch eine kulturelle Bedeutung. Durch die geänderte Dimension verkleinerte sich die Abweichung zwischen vertikalem und horizontalem Ausmaß. Es entstand ein eigenständiger Charakter, die Wohnungen waren keine abgespeckten Versionen der früheren Mittelschichtwohnungen mehr. Die Tradition des Innenhofes wurde hier fortgesetzt. Gottlieb Michal baute als Schüler Otto Wagners (1841–1918) und als Architekt des Stadtbauamts monumentale Tore mit gewölbten Öffnungen, allerdings nicht mehr in geschlossener Form, sondern sich dem städtischen Raum öffnend. Ursprünglich eingerichtet waren eine Wäscherei, eine Badeanlage, ein Ambulatorium der Gebietskrankenkasse, eine Schulzahnklinik und ein – nach wie vor bestehender – Kindergarten. Hier zeigt sich, dass die Fürsorgeprogramme des sozialistischen Wiens auf die ganze Gesellschaft abzielten. In diesen auf Grund der monumentalen Bauweise von manchen ironisch bezeichneten „Volkswohnpalästen" bekam die einzelne Wohneinheit eine neue Beziehung zum Ganzen, nicht nur private, sondern auch kollektive Nutzung wurde angestrebt.

Erstmals wurde in Wien an der Fassade ein Heim der Arbeiterklasse in seiner ganzen Größe gezeigt: Durch die Streichung des Gangs gab es keine Qualitätsunterschiede zwischen Vorder- und Rückseite mehr. Kleine Toilettenfenster waren bisher nie an der Straßenseite zu sehen gewesen, jetzt wurden sie durch eine exotische Gestaltung oft auch noch besonders betont. Die Wohnhausanlagen wurden zur Zielscheibe antisozialistischer Angriffe (mit Bezeichnungen wie „eklige, große Nachttöpfe"). Die bürgerliche Seite sprach von einer Bedrohung durch die Gemeindebauten als Festungen in Vorbereitung für einen Bürgerkrieg. In Wirklichkeit boten diese im Februar 1934 aber wenig Schutz gegen die Angriffe durch Regierungskräfte und Heimwehr.

ZUM WEITERLESEN:
Eve Blau, Rotes Wien: Architektur 1919–1934. Stadt – Raum – Politik, Wien 2014.

STATION 4
Polizeiwohnhaus Dollfuß-Hof
1160, Possingergasse 59–61 / Koppstraße /
Zagorskigasse

Diese Polizeiwohnhausanlage wurde 1933/34 neben einer bereits seit 1913 bestehenden ähnlichen Anlage vom österreichischen Staat erbaut. Sie wurde nach dem damaligen Kanzler Engelbert Dollfuß (1892–1934) benannt, der im Juli 1934 einem Attentat österreichischer Nationalsozialisten zum Opfer fiel. Die Entstehung fällt damit in die Zeitperiode des Austrofaschismus. Das Regime konstituierte sich zwischen der Ausschaltung des Parlaments im März 1933 und dem Bürgerkrieg im Februar 1934. Auch in Ottakring fanden Kämpfe statt, beispielsweise beim nahe gelegenen Ottakringer

Abb. 7: Die Polizeiwohnhausanlage heute mit Blick von der Ecke Koppstraße/Possingergasse.

Arbeiterheim in der Kreitnergasse. Das Regime war neben der Abschaffung der Demokratie und der Zerschlagung der freien Arbeiterbewegung auch von einer Sparpolitik zu Lasten der Arbeiterschaft gekennzeichnet. Die Polizei war bereits in der ausgehenden Monarchie ein bürgerlicher Stronghold und erwies sich bei sozialen Unruhen frühzeitig loyal. In den späten 1920er-Jahren wurde sie weiter umpolitisiert, und ihre Agenden wurden bei der Bundesregierung zentralisiert. Im Februar 1934 leistete die Polizei aktive Unterstützung für das Regime. Das deutet darauf hin, dass die Regierung durchaus strategische Überlegungen verfolgte, als sie eine Polizeiwohnhausanlage mitten in einem Arbeiterbezirk erbaute.

Im Vordergrund ist die Büste vom gegenüberliegenden Schuhmeier-Hof erkennbar, die später vermutlich entfernt wurde. Im Hintergrund rechts ist das „Negerdörfl" sichtbar.

Der Namenszug „Dollfuß-Hof" wurde zwar entfernt, das Gebäude ist aber bis heute ein Polizeiwohnhaus. Während Gemeindebauten meist öffentlich zugänglich sind, ist das Polizeiwohnhaus versperrt und videoüberwacht. Die politische Bedeutung der Polizei ist auch heute noch gewichtig, und deren Ausrichtung zeigte sich beispielsweise bei den Wien Wahlen 2015, als die FPÖ im Sprengel der beiden Polizeiwohnhäuser 65 % erreichte. Ein blauer Fleck im großteils „roten" Ottakring.

ZUM WEITERLESEN:
Elisabeth Winkler, Die Polizei als Instrument in der Etablierungsphase der austrofaschistischen Diktatur (1932–1934). Mit besonderer Berücksichtigung der Wiener Polizei, Dissertation Universität Wien 1983.

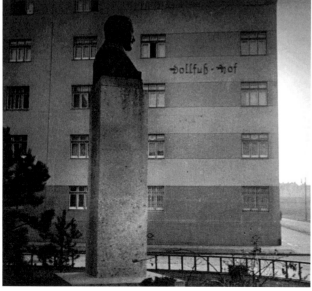
Abb. 8: Der Dollfuß-Hof um 1934/35.

STATION 5
Wohnhausanlage Schmelz
1150, Possingergasse 1–37 /
Mareschgasse 1–19, 2–18 / Mareschplatz 1–7 /
Minciostraße 10–34 / Schraufgasse /
Wickhoffgasse 1–19, 14–28, / Schoellerweg /
Gablenzgasse 101–107

Die Wohnhausanlage ist nach einem Schmelzhaus benannt, das sich bis 1683 auf dem hochgelegenen Plateau befand. 1850 wurde hier ein Exerzierplatz des Heeres angelegt, während des Ersten Weltkriegs entstanden wegen der Lebensmittelknappheit sogenannte Kriegsgärten, die im Lauf der Zeit aufgrund der errichteten Behelfshütten auch Wohnraum boten. Als Architekt des Stadtbauamts plante Hugo Mayer (1883–1930) von 1919 bis 1924 ursprünglich 1.000 Wohneinheiten in 150 zweistöckigen Reihenhäusern mit kleinen Gärten. Tatsächlich wurden 765 Wohnungen errichtet, derzeit umfasst die Anlage aufgrund von späteren Zusammenlegungen 721 Wohneinheiten. Sie stellt den ersten Wohnhausbau der Gemeinde Wien nach dem Ersten Weltkrieg dar. Von der Gablenzgasse kommend befinden sich die in der vierten und letzten Bauphase entstandenen fünfstöckigen Stadtwohnblöcke mit Vorhof, Loggias, Erker, Pergolas und Bänken. Bereits in der dritten Bauphase ging viel vom ursprünglich dörflichen Charakter verloren. Die Idee eines gemeinschaftlichen, kleinstädtischen Lebens mit integraler Garteneinheit wurde zugunsten einer großstädtischen Vorstellung von Wohnblocks aufgegeben. Die als Küchen- und Hausgärten bewilligten Flächen wurden 1922/1923 eher als Landschaftsgärten angelegt.

Abb. 9: Der Mareschplatz heute.

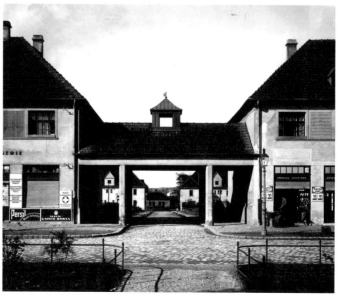
Abb. 10: Der Mareschplatz im Jahr 1925.

Am Mareschplatz zeigt sich der typische Heimatstil eines ländlichen, vorindustriellen Dorfs. Der Einfluss der städtebaulichen Grundsätze des Architekten und Stadtplaners Camillo Sitte (1843–1903) ist deutlich spürbar. Diese Anlage stellt in der ersten Bauphase ein Amalgam aus Gartensiedlung und Wohnhäusern mit Küchengärten dar und zeigt eine starke Orientierung an der Siedlungsideologie der Vorkriegszeit. Der Garten mit einer Maximalgröße von 200 m², der Lebensmittelanbau und die dazugehörenden Nutzräume standen im Vordergrund. Das Haus wurde nach Tages- und Nachtaktivitäten getrennt, im ersten Stock befanden sich nur die Kleiderschränke und Schlafzimmer. Aufgrund ihrer Wichtigkeit waren die Gärten so ausgerichtet, dass den ganzen Tag das Sonnenlicht für den Lebensmittelanbau genutzt werden konnte. Die Ideen des Kleingartenexperten Leberecht Migge (1881–1935) wurden aufgegriffen. Seine Nachkriegstheorie des autarken Lebens kann als Antithese zur Gartenstadtidee verstanden werden.

STATION 6
Familienasyl St. Engelbert
1150, Tautenhayngasse 28 /
Minciostraße / Oeverseestraße

Das Familienasyl St. Engelbert wurde 1936 von der Gemeinde Wien erbaut und umfasste 167 Wohnungen auf vier Stöcken um einen Innenhof. An der schmucklosen Fassade wurde die Sandsteinfigur „St. Engelbert mit Kind" angebracht. Die mit knapp 36 m² eher kleinen Zimmer-Küche-Wohnungen mit WC, aber ohne Bad sollten eine Übergangslösung für arme, obdachlose Familien bieten. Das Gebäude war eines von sieben Familienasylen mit insgesamt 1.000 Wohnungen, die in der Zeit des Austrofaschismus errichtet wurden. Der hohen Arbeitslosigkeit und dem damit verbundenen Anstieg von obdachlosen Familien wurde durch die strikte Sparpolitik des Bundes nichts entgegengesetzt. Deswegen sah sich die Gemeinde Wien veranlasst, diese Familienasyle zu bauen. Auch dabei wurde versucht, die eigenen politischen Zielvorstellungen durchzusetzen: Über eine katholische Symbolpolitik sowie die Disziplinierung und Kontrolle durch Fürsorgerinnen und Hausinspektoren sollte die (Arbeiter-)Bevölkerung rekatholisiert werden. Ein zentraler Unterschied zum „Roten Wien" war außerdem, dass diese Familienasyle nur als Übergangslösung für arme Familien bis zur Reintegration in den Arbeitsmarkt gedacht waren, nicht wie davor als Teil eines umfassenden Gesellschaftskonzepts.

Mit der Zerschlagung des „Roten Wien" 1934 wurde das kommunale Wohnbauprogramm in der Zeit des Austrofaschismus zwar nicht gänzlich abgeschafft, aber drastisch reduziert: Während in der Zeit des „Roten Wien" (1919–1934) durchschnittlich 6.000 Wohnungen pro Jahr erbaut wurden, wurden im Austrofaschismus (1933–1938) insgesamt nur 11.000 Wohnungen finanziell gefördert oder erbaut. Außerdem verfolgte die Gemeinde Wien gänzlich andere politische Ziele: Wien sollte zu einer Verkehrsstadt werden, die in der Innenstadt Büros und Wohnungen für das Bürgertum und an den Stadträndern Industriegebiete und Arbeitersiedlungen vorsah.

Dabei wurde die Idealvorstellung der Kleinfamilie im Eigenheim verfolgt. So lag der Fokus der Wohnbaupolitik auf der Förderung von Wohnungen für das Kleinbürgertum. Die Wohnbausteuer, die wichtigste Umverteilungsmaßnahme zum Bau der Gemeindebauten, wurde abgeschafft. Stattdessen wurden Mieten im Gemeindebau um 70 % erhöht.

ZUM WEITERLESEN:
Andreas Suttner, Das Schwarze Wien.
Bautätigkeit im Ständestaat 1934–1938, Wien 2017.

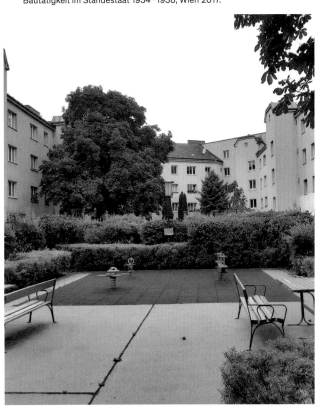

Abb. 11: Der Innenhof des ehemaligen Familienasyls St. Engelbert heute.

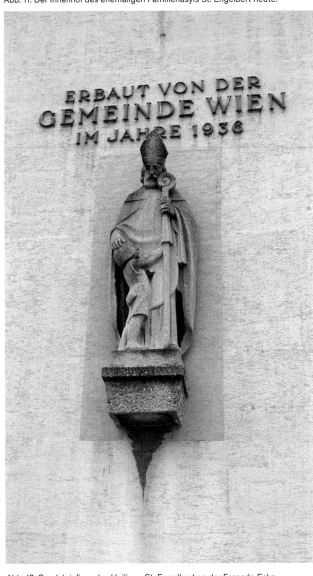

Abb. 12: Sandsteinfigur des Heiligen St. Engelbert an der Fassade Ecke Oeverseestraße/Minciostraße.

Station 7 – Heimhof
1150, Pilgerimgasse 22–24 / Johnstraße 52–54 / Wurmsergasse 45

Der Heimhof wurde 1922 von der Sozialbaugenossenschaft Heim nach den Plänen von Otto Polak-Hellwig (1885–1958) und Carl Witzmann (1883–1952) mit 246 Wohnungen errichtet. Er verfügte als einzige Wohnanlage in Wien über eine von professionellen Küchenkräften betriebene zentrale Küche, als Kernstück galt das hauseigene Restaurant. Die luxuriöse Ausstattung enthielt unter anderem einen Schacht für den Abfall, einen Speiseaufzug, Leseräume, Warmwasserbäder und eine Dachterrasse. Außerdem sorgte Hauspersonal für die Reinigung der Wohnungen und das Waschen der Wäsche. Die Genossenschaft Heim wurde 1909 für die Errichtung von Wohnungen für alleinstehende, erwerbstätige Frauen von der Vertreterin der liberalen, bürgerlichen Frauenbewegung, Auguste Fickert (1855–1910), gegründet. 1911 wurde für diese Zielgruppe erstmals ein Zentralküchenhaus gebaut. Die Genossenschaft Heim ging durch die starke Einschränkung der Fördermittel in Konkurs, das Gebäude wurde 1924 von der Gemeinde Wien übernommen und bis 1926 auf insgesamt 271 Wohnungen ausgebaut. Die Gemeinde unterstützte diese Wohnform in weiterer Folge nicht, da der Wohnungsbau auf einkommensschwache Wohnungssuchende konzentriert war. Außerdem förderte die Sozialdemokratie mit ihrem Wohnprogramm die Kernfamilie als Grundeinheit der Gesellschaft. Für diese Familien erwiesen sich die Wohneinheiten als wenig zweckmäßig und zu klein, die ausgelagerten Haushaltsarbeiten wurden aus wirtschaftlichen Gründen im Laufe der Zeit wieder in den einzelnen Haushalten erledigt. Von den gemeinschaftlichen Einrichtungen ist im heutigen Bestand nichts mehr erhalten.

ZUM WEITERLESEN:
Susanne Breuss, Neue Küchen für neue Frauen. Modernisierung der Hauswirtschaft im Roten Wien, in: Werner Michael Schwarz/Georg Spitaler/Elke Wikidal (Hg.), Das Rote Wien 1919–1934, Basel 2019, 242–245.

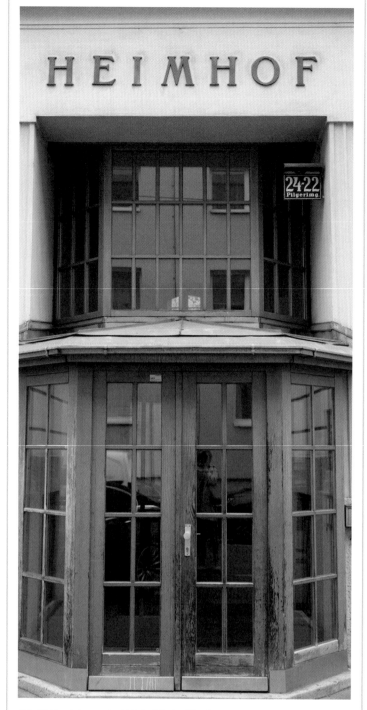

Abb. 13: Haupteingang des Heimhofs in der Pilgerimgasse.

Abbildungsverzeichnis

Abb. 1: © ÖNB/Crowdsourcing (https://crowdsourcing.onb.ac.at/oesterreich-aus-der-luft/ansehen/YTQ4MWM4YTktY2RjZS00NjRhLWFiMDEtNjc-zNjNhYjg4N2Rk)
Abb. 2: © Eva Kettner-Gössler
Abb. 3: © Eva Kettner-Gössler
Abb. 4: © Jan Svenungsson
Abb. 5: © Ottakringer Bezirksmuseum, zit. n. „Ausstellung zeigt Armut in Ottakring", Artikel auf wien.orf.at, URL: https://wien.orf.at/v2/news/stories/2796590 [abgerufen: 07.01.2020]
Abb. 6: © Eva Kettner-Gössler
Abb. 7: © Eva Kettner-Gössler
Abb. 8: © ÖNB / Spiegel
Abb. 9: © Eva Kettner-Gössler
Abb. 10: © WStLA, Fotoarchiv Gerlach , FC1 – Positive: 75M – 15., Wohnsiedlung Schmelz
Abb. 11: © Eva Kettner-Gössler
Abb. 12: © Eva Kettner-Gössler
Abb. 13: © Eva Kettner-Gössler

Biografien

Christoph Beitl

*1988 in Wien. Christoph Beitl (MA) arbeitete als Bibliothekar und studierte Geschichte und Zeitgeschichte an der Universität Wien sowie der Rheinischen Friedrich-Wilhelms-Universität Bonn. In seiner Dissertation forscht er über Transformationen westeuropäischer Gewerkschaften anhand der Beziehungen zur unabhängigen Gewerkschaftsbewegung Solidarność. Beitl ist Fellow der Vienna Doctoral School of Historical and Cultural Studies und Mitglied der Forscher:innengruppe New Cold War Studies an der Universität Wien.

Max Brenner

*1992, Schlanders, Italien. Studiert Grafik und Druckgrafik seit 2017.

Im Moment beginnt Max Brenner seinen Gestaltungsprozess häufig durch das Zeichnen detaillierter und dynamischer Kompositionen von irritierenden, unbequemen, abstrahierten (gesellschaftlichen?) Narrativen in breit gefächerten Szenarien. Davon ausgehend arbeitet er vielschichtig mit verschiedenen Mischtechniken.

www.max-brenner.com

Maximilian Brockhaus

*1994, Sindelfingen, Deutschland. Masterstudium Zeitgeschichte und Medien 2018–2021, Doktoratsstudium Zeitgeschichte 2021–2025.

Maximilian beschäftigt sich in seiner Forschung mit Möglichkeiten der Geschichtsvermittlung in Theorie und Praxis und multiperspektivischen, interdisziplinären Zugängen zu Geschichte in der Öffentlichkeit.

Elisabeth Czerniak

*1992, Krems/Donau, Österreich. Interdisziplinäres Masterstudium „Zeitgeschichte und Medien", davor Bachelorabschluss in Politikwissenschaft.

Sie setzt sich mit gewaltinduzierten Mobilitätserfahrungen von nationalsozialistisch Verfolgten sowie den Themenkomplexen Shoah, NS-Zwangsarbeit, Vergangenheitspolitik und Erinnerungskultur auseinander. Diese zeithistorischen Inhalte verbindet Elisabeth Czerniak mit ihrer Leidenschaft für das Medium Radio.

Lara Erel

*1989, Tassin-la-Demi-Lune, Frankreich. Absolventin Grafik und Druckgrafik, Diplom 2020.

Lara Erels derzeitiger Schwerpunkt ist die Darstellung ihres Körpers. Fragestellung über Gender ist zentral in ihrer Praxis; sie interessiert sich für aktuelle gesellschaftliche Themen.

www.laraerel.com www.instagram.com/lara.erel/

Linda Erker

*1984, Wien. Dr.in phil., Historikerin am Institut für Zeitgeschichte der Universität Wien. Sie lehrt und forscht zu Geschichts- und Erinnerungspolitik, Universitätsgeschichte, Wissenschaftsmigration nach Südamerika und zu rechten Netzwerken. Monografien: Andreas Huber, Linda Erker, Klaus Taschwer, *Der Deutsche Klub. Austro-Nazis in der Hofburg* (Czernin, Wien 2020) sowie Linda Erker, *Die Universität Wien im Austrofaschismus. Österreichische Hochschulpolitik 1933 bis 1938, ihre Vorbedingungen und langfristigen Nachwirkungen* (V&R unipress, Göttingen 2021).

zeitgeschichte.univie.ac.at/linda-erker

Sophie Esslinger

*1996, Linz. Studiert Grafik und Druckgrafik seit 2017. Malerei und Zeichnung.

www.sophieesslinger.com

Jorinna Girschik

*1997, Wien. Studiert Malerei seit 2021, davor Grafik und Druckgrafik 2017–2020.

Wichtig ist: Pünktlichkeit, sauber, Motorräder, Rennen, Käfige, Menschen in Käfigen, Wollust, die Badenden, Schätzchen, nackt, Sonne, Ballett, Brüste, Füße, komplizenhaftes Augenzwinkern, Ungenügen, Öffnen, Ermöglichen, Strukturieren, Ordnung, die Pause, Verzückungen, Differenzieren, fallen, Ritus, Religion, Vernunft, Ekstase.

www.instagram.com/jorinnagirschik/

Tina Graf

*1997, Taitung, Taiwan. Studiert Grafik und Druckgrafik seit 2019.

Ich liebe es, mich selbst zu überraschen. So schenke ich in meinen seriellen Arbeiten dem Zufall Raum für Unvorhersehbares.

www.instagram.com/tina_die_graefin/

Nahla Hamula

*1990, Banja Luka, BiH. Studiert Zeitgeschichte und Medien im Master an der Universität Wien und beginnt im Herbst 2021 mit ihrer Masterarbeit, während sie nebenbei bei einem Verlag arbeitet. Nahla interessiert sich für gesellschaftliche Themen sowie für Kunst und Kultur in jeglicher Form. Ihr Berufsziel ist es, in einem Museum an Ausstellungen mitzuarbeiten und zu kuratieren.

Nick Havelka

*1997, Brno, Tschechien. Studiert Grafik und Druckgrafik seit 2017.

Nick Havelkas Hauptmedium ist Zeichnung. Seine Werke befassen sich zur Zeit stark mit zwischenmenschlichen Beziehungen, Vertrauensverhältnissen und Träumen.

Jonathan Hörnig

*1993, Mühlacker, Deutschland. Studiert Zeitgeschichte und Medien seit 2018.

Jonathan Hörnig schloß den BA-Studiengang Publizistik- und Kommunikationswissenschaft an der Universität Wien ab. Sein Forschungsinteresse liegt im Bereich der Medien- und Kulturgeschichte. Nach Anstellungen im Tanzquartier Wien und bei der Choreografin Doris Uhlich ist er seit Februar 2021 in der Kunsthalle Wien für das Online-Marketing verantwortlich.

Elizaveta Kapustina

*1998, St. Petersburg, Russland. Studiert Grafik und Druckgrafik seit 2016.

Selbstausdruck durch digitale Medien. Self-expression through digital media.

www.extraultra.net www.instagram.com/extra.ultra/

Eva Kettner-Gössler

*1965, Wien. In meinem Studium der Geschichte habe ich ein besonderes Interesse für Wohngeschichte entwickelt, da ich seit 1998 in unserem handwerklichen Familienunternehmen – www.malerwerkstatt.at – tätig bin. Derzeit arbeite ich an meiner Masterarbeit über die Wiener Bauordnungen 1829–1929.

Max Kutzberger

*1992, Nürnberg, Deutschland. Studierte Zeitgeschichte und Medien von 2019–2021. Strandete nach seinem Studium der Politikwissenschaft und der Soziologie in der einzigartigen Geschichtsmetropole Wien und genießt das pulsierende Stadtleben mit all seinen Facetten. Sein Forschungsschwerpunkt liegt darin, die digitale Gamekultur im virtuellen Raum als Erinnerungsmedien näher zu beleuchten.

www.instagram.com/maxmalrichtig.jpg

Katja Landstetter

*1992, Oberpullendorf, Österreich. Absolventin Bachelor Geschichte, 2018. Derzeit Masterstudium im Bereich Zeitgeschichte und Medien.

Elisabeth Luif

*1987, Wien. Studierte Internationale Entwicklung und Geschichte and der Universität Wien, aktuell: PhD-Studium Comparative History an der Central European University, Wien. Ihre Schwerpunkte liegen auf der Zeitgeschichte Zentral- und Südosteuropas und dessen Repräsentationen in der Gegenwart, Faschismus und Arbeiter:innengeschichte. Sie arbeitet als Trainerin für historisch-politische Bildung und ist im Public-History-Projekt present:history aktiv.

https://present-history.at

Sophie-Luise Passow

*1994, Wien. Studiert Grafik und Druckgrafik seit 2020, 2016–2019 Bildende Kunst, Fotografie.

Ich erforsche in meiner künstlerischen Arbeit das Verhältnis zwischen Original, Kopie und Reproduktion.

www.instagram.com/sophielou_passow/

Marie Pircher

*1995, Graz. Studiert Grafik und Druckgrafik seit 2018. 2015–2018 künstlerisches Lehramt.

Ich beschäftige mich in meiner Arbeit mit Reduktion und dem Zusammenspiel aus Fläche und Form. Das Arbeiten in prozessorientierten Serien ist dabei sehr wichtig.

Andreas Prentner

*1992, Gmunden, Österreich. Hat von 2018–2020 das Masterstudium Zeitgeschichte und Medien absolviert. Andreas Prentner hat sich in seiner Masterarbeit mit der österreichischen Medienresonanz des Völkermordes in Ruanda 1994 beschäftigt.

Oliver Rathkolb

*1955, Wien Dr. iur., Dr. phil., Univ.-Prof. am Institut für Zeitgeschichte der Universität Wien und Institutsvorstand; Herausgeber der Fachzeitschrift *zeitgeschichte*. Zahlreiche Veröffentlichungen (Monografien, Sammelwerke) und Artikel in in- und ausländischen Fachpublikationen zu österreichischer, europäischer und internationaler Zeit- und Gegenwartsgeschichte.

Zuletzt: *Schirach. Eine Generation zwischen Goethe und Hitler*, Molden Verlag 2020 und *The Paradoxical Republic. Austria 1945–2020*, Berghahn Books 2021.

Lisa Strasser

*1996, Graz. Studiert Grafik und Druckgrafik seit 2017.

Lisa Strasser beschäftigt sich hauptsächlich mit konzeptueller Kunst und arbeitet sowohl mit realistischen als auch abstrakten Darstellungen. In ihren Arbeiten spielen der Bezug zu ihrer Familie und Erinnerungen eine große Rolle.

www.lisastrasser.com

Thomas Suess

*1996, Voitsberg, Österreich. Studiert Grafik und Druckgrafik seit 2018.

Thomas zeichnet gerne Comics mit Tusche und Photoshop.

www.instagram.com/synthesuesser/

Jan Svenungsson

*1961, Lund, Schweden. Univ.-Prof. Leitet seit 2011 die Abteilung für Grafik und Druckgrafik an der Universität für angewandte Kunst Wien. Bildender Künstler und teilweise Autor.

www.jansvenungsson.com

Isolde Vogel

*1992, Berlin. Absolventin des MA-Studiengangs Zeitgeschichte und Medien, 2020. Isolde Vogel lebt und arbeitet in Wien als Historikerin mit Schwerpunkt in den Bereichen der Shoah-Forschung, (visuellen) Antisemitismusforschung sowie Geschichte und Ideologie des Nationalsozialismus und Erinnerungspolitik. Sie engagiert sich außerdem seit Jahren gegen Antisemitismus, Rechtsextremismus und Antifeminismus.

Eva Yurková

*1996, Svitavy, Tschechien. Studiert Grafik und Druckgrafik seit 2016.

Die künstlerische Arbeitsweise von Eva Yurková entwickelt sich aus den Prinzipien der Druckgrafik. In ihren Reliefarbeiten konzentriert sie sich vor allem auf die Themen Körper und Identität in Verbindung mit Vorstellungen von Kultur, Geschlecht und Tradition.

www.evayurkova.com

Flora Zimmeter

*1964, Kitzbühel, Österreich. Seit 1998 Lehrende an der Universität für angewandte Kunst Wien, Abteilung für Grafik und Druckgrafik. Bildende Künstlerin.

www.zimmeter.at

Freundinnen, 1959 von
Arthur Hecke in Stein
skulptiert. Von Natur
überwachsen und später
durch Unbekannte mit
Garn modifiziert.

Franz-Novy-Denkmal,
1959 von Edmund Moiret
gestaltet.
Maler, Architekt und
Bildhauer in Flachrelief,
darunter die Inschrift:
„Er förderte die Kunst"

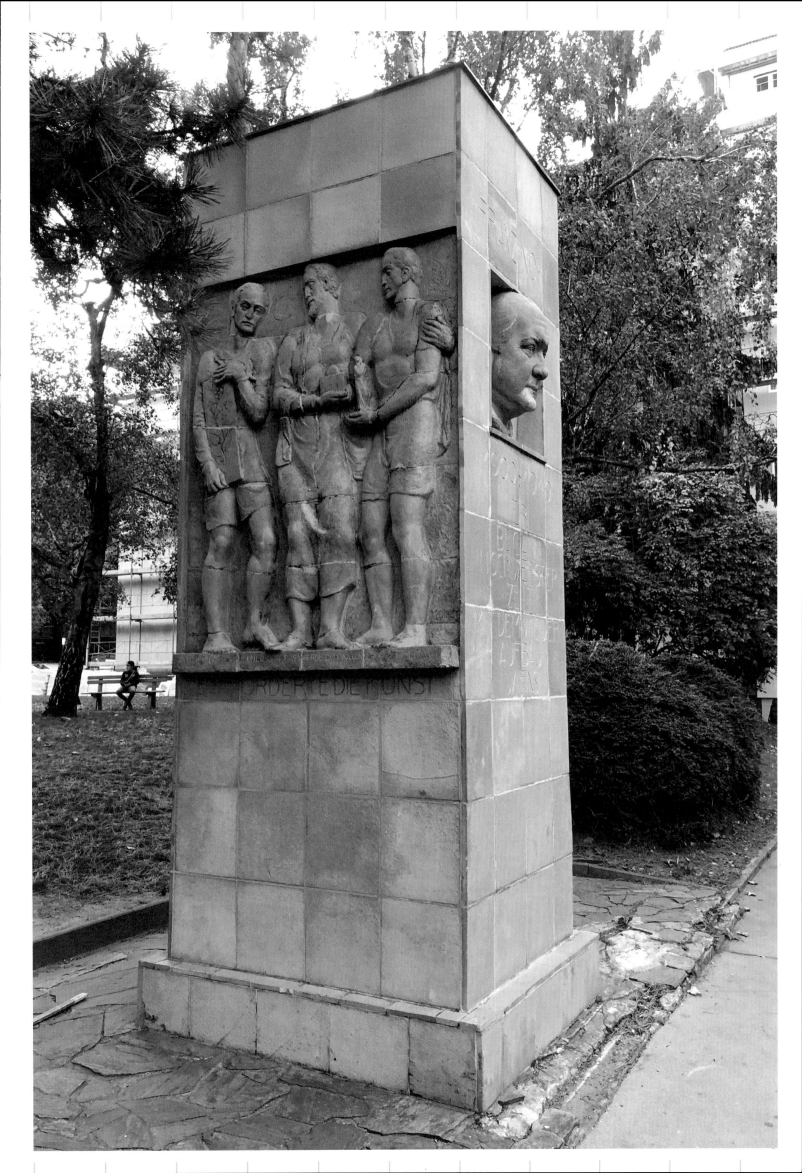

Impressum

Jan Svenungsson, Flora Zimmeter (Hrsg.)
Abteilung für Grafik und Druckgrafik,
Universität für angewandte Kunst Wien

Textbeiträge von:
Christoph Beitl & Jonathan Hörnig
Maximilian Brockhaus, Nahla Hamula &
Andreas Prentner
Elisabeth Czerniak & Isolde Vogel
Linda Erker
Eva Kettner-Gössler & Elisabeth Luif
Max Kutzberger
Katja Landstetter
Oliver Rathkolb
Jan Svenungsson
Flora Zimmeter

Bildbeiträge von:
Max Brenner & Nick Havelka
Lara Erel & Eva Yurková
Sophie Esslinger & Sophie-Luise Passow
Jorinna Girschik & Tina Graf
Elizaveta Kapustina & Marie Pircher
Lisa Strasser & Thomas Suess

Projektleitung „Edition Angewandte" für die
Universität für angewandte Kunst Wien:
Anja Seipenbusch-Hufschmied, A-Wien

Content and Production Editor für den Verlag:
Katharina Holas, A-Wien

LEKTORAT:
Linda Erker, Jutta Fuchshuber, Flora Zimmeter
LAYOUT, COVERGESTALTUNG UND SATZ:
Theresa Hattinger
PAPIER:
Pergraphica Classic Smooth
Mohawk Via Felt Pure White
SCHRIFTEN:
Theinhardt, Palatino
DRUCK:
Holzhausen, die Buchmarke der Gerin Druck GmbH,
A-Wolkersdorf

Das Urheberrecht für die Textbeiträge liegt bei den
Autor:innen und für die Bildbeiträge bei den Künstler:innen.

Fotografische Illustrationen:
S. 8, 9, 10, 72, 73, Innenseite Schutzumschlag – Jan Svenungsson
S. 11 – Eva Yurková

Die Illustrationen für den Text S. 62–68 sind separat
auf S. 68 gekennzeichnet.

Die Baugerüstmontagebilder verwenden digitales Material,
das die Firma gplusg Bau zur Verfügung gestellt hat. Vielen Dank dafür!

Bibliografische Information der Deutschen Nationalbibliothek
Die Deutsche Nationalbibliothek verzeichnet diese Publikation in der Deutschen
Nationalbibliografie; detaillierte bibliografische Daten sind im Internet über
http://dnb.dnb.de abrufbar.

ISSN 1866-248X
ISBN 978-3-0356-2521-9

e-ISBN (PDF) 978-3-0356-2535-6

© 2022 Birkhäuser Verlag GmbH, Basel
Postfach 44, 4009 Basel, Schweiz
Ein Unternehmen der Walter de Gruyter GmbH, Berlin/Boston

9 8 7 6 5 4 3 2 1 www.birkhauser.com